責任編輯：羅國洪

封面設計：洪清淇

六十年欄杆再拍
——從中國戲曲文學史說唐滌生

作　者：潘步釗

出　版：匯智出版有限公司
香港九龍尖沙咀赫德道二A
首邦行八樓八○三室
電話：二三九○○六○五
傳真：二一四二三一六一
網址：http://www.ip.com.hk

發　行：香港聯合書刊物流有限公司
香港新界大埔汀麗路三十六號
中華商務印刷大廈三字樓
電話：二一五○二一○○
傳真：二四○七三○六二

印　刷：陽光（彩美）印刷有限公司

版　次：二○一九年九月初版

國際書號：978-988-79782-6-8

謹以本書紀念唐滌生先生逝世六十周年

相觀於深處
——代序

乾隆四十八年，翁方綱為黃仲則詩編次，在〈悔存詩鈔序〉回憶兩人相交：

仲則為文節後裔，每來吾齋，拜文節像，輒凝目沉思久之。予亦不著一語，欲與之相觀於深處。

* * *

在後來一眾編刊黃仲則詩的學者中，翁方綱的選本算是最差勁的，這與他的文學理論是為了塗抹朝廷有關。文學，一旦塗抹，就文學不起來。肌理談詩，不過村夫者言，只算是文學史上一段乾澀無味的材料。

可是，我就是忘不了這句「相觀於深處」！

v

你當然知道我怎樣看重你，我和你之間，不平行的時空，相隔了三分之二個世紀。

那傷情的晚上，你昏倒在觀眾席前，戛然遠去，我尚未趕得及來到人間。可是我也幸運，我不一定要親眼看到你「凝目沉思久之」，只要欣賞你的劇本，眼前，是錦繡的曲詞科白和鑼鼓聲中的唱做唸打；歲月中，我撫摸着你的才華，攀緣着惺惺相惜的氣息，向上游移，最後成就自己的本色當行。你橫溢的天才、深邃的情思心懷，我偶然邂逅了，就是一段段生死相尋的繾綣。從此，含樟樹下，曲頭巷口，花間柳底，蝶影梨香，趕往長安的少年，處處在輕拂和感動中成長和仰望。

＊　＊　＊

他們不知道，我知道：你的才華註定要把你推到千萬人的面前，然後聽的看的唱的演的，都驚歎拜服。劃過黑暗長夜的流星，匆匆在趕路的凡夫俗子，抬不抬頭，都一定感覺到掠過的光芒。即使幽暗鎖着許多無星月的夜，但沒有人可以把你收藏，像收藏一個舊劇本在圖書館的資料室一樣。你的光芒，彷彿天河遠處的呼喚，橫亘的一個甲子，只有熱情和才華，才是最好的舟楫；名利不是，掌聲不是，寬敞豪華的劇場座位，也不是！

他們不明白，我明白，才華滿溢就是一種關不住，是東去的江水，即使你臨江喟嘆，它也一樣汩汩涓涓。才華滿溢就是一道曲曲折折的江河，經過多少迂迴和擊石生波，始終都由上世紀粵劇的無限風光，流到我們這一輩，那青草竹籬、雞犬相聞的門外。我多麼願意自己是一道小溪——他們不會知道——我多麼願意自己是一道小溪，悄悄流進門外的河水，或者即使只能用潺潺的水聲，暗暗呼應遠處天地為之歷歷萋萋的江河。

* * *

他們不懂得，我懂得；我懂得你來到人間，是要把天分才華揚灑，還有他們摸不透、嚐不準的深情至性。你來到人間，像自己筆下的華山主，是一種奉命，奉命把才華和深情，灑一遍人間，讓大家看清楚，也明白——人間，原來可以有這樣的色相。你來到人間，是佳人才子在後花園的款款暗通，「彩蝶破窗尋彩蝶」，我早就知道，你是超前的一種翩翩，我願意苦苦相隨，追尋更前方的絢麗。有日，我趕上了，凝目尋思，我們

相知、相觀，於人間才華的寂寞深處。

*　　*　　*

他們不知道，我知道。

那是懷擁天地的簡單寂寞、是獨釣寒江雪的寂寞、是孤城萬仞山的寂寞！

目錄

x

緒論

一

　　二〇一九年是唐滌生逝世六十周年。六十年過去，喜歡粵劇，特別是步趨文學和藝術心靈的觀眾，仍然忘不了這位活躍於上世紀前半的天才粵劇編劇家。自從粵劇先後於二〇〇六年成為國家級非物質文化遺產，二〇〇九年被納入人類非物質文化遺產之後，香港社會對於粵劇，格外關情，形成一股粵劇研究的風氣，近年有關粵劇的著作，此起彼落。當中，以任白和唐滌生合作的作品最為人所重視。此時此刻，重新認識這位一代奇才，或許對粵劇文學，以至近代百年香港文學的成就，都有特別的意義。

　　唐滌生的藝術和文學成就，人皆稱譽，在粵劇編劇史上首屈一指，幾乎成為定論。在互聯網上有訪問白雪仙的片段，白雪仙已屆九十之齡，回首香港粵劇編劇界，說唐滌生不但無人能及，即使能及他四分之一的也沒有。吳君麗則表示唐滌生是她們劇團的靈魂（見香港電台二〇〇八年製作的《話說梨園——唐滌生名劇欣賞》第四輯）。其他電視

1

節目如電視廣播有限公司的《香港筆跡》等，當中藝人接受訪問，都高度讚揚和肯定唐滌生的粵劇編劇地位。

從文學史或戲曲史角度看，要評價和理解唐滌生的地位，始終仍然是由他所寫的劇本入手，我們固可以從唐氏所留下作品的藝術光芒和影響切入，也可以通過其中的獨特而出類拔萃的技巧來評價，但卻始終繞不過「文本」的探索和討論。正如李昌集說：

文本，是戲劇進入相對「高級」形態的標誌，沒有文學劇本的戲劇必然是簡單、粗糙、即興式表演的「戲劇」，只有劇本才能體現「詩人的藝術」，從而使「搬演」提高到一個新的層次，戲劇的藝術品性才可能得到質的昇華。古人對此沒有理性的認知，但有直覺的意識，因此，「文本」也是其闡述戲劇形態發生史的一個重要座標。[一]

與此同時，中國戲曲的表演性先於文學性，案頭場上的平衡兼顧，是劇作家的責任和藝術高度所在。既然大家認同唐滌生是優秀的編劇家，那麼評價唐滌生，就不應只狹隘地將他放在粵劇編劇的框框內，他的成就和影響，早超越戲曲而進入文學領域。從「縱」的方向看，他是宋元以來的中國戲曲家中，穩佔一席位的名家，任何人寫中國戲

2

曲文學史，都不應遺留了他；從「橫」的方向看，二十世紀的粵劇劇本，他不但是最頂尖的一人，而且造就香港文學一塊華文文學中，無可爭議的優秀板塊。唐滌生的出現，令自清代中葉已幾近完全傾斜到「場上」演出的中國戲曲，重新回歸到「案頭」的文學關懷，亦令中國戲曲劇本在沉寂多年之後，重新出現了「質」的提升，甚至飛躍。我愛稱這是中國戲曲文學的回歸，這一方面是粵劇對中國戲曲文學極大的貢獻，而當中最重要最優秀的人物，就是唐滌生。

二

今天研究唐滌生的粵劇劇本，至少有四層意義。

首先是欣賞優秀的「戲曲」文學作品和天才的粵劇編劇。從文學欣賞出發，唐滌生留下一大批優秀水平的戲曲劇本，其中某些作品，如《帝女花》、《紫釵記》和《再世紅梅記》等名劇，我以為列之於中國三千年戲曲文學史，即使與湯顯祖、關漢卿等人相較，亦全無愧色。唐劇劇本無論從故事主題、人物角色、情節衝突、語言曲白、氣氛才情，無不達到中國戲曲史上罕見的高度。認真而準確地欣賞唐滌生粵劇劇本，就是認真而準

3

確地欣賞中國戲曲文學的優秀作品。

其次，從欣賞切入，除了作品的文學和藝術水平，也讓我們進一步了解中國戲曲文學的特點和補充重要的板塊。唐滌生在繼承和發揚傳統中國戲曲，都有巨大貢獻。他既改編不少優秀而經典的古文戲曲劇目，令今天的觀眾可以認識和欣賞，過程有繼承旁採，也有深化豐富。他藝兼多門，善用現代其他藝術媒介和形式，例如美術、電影和話劇等的元素，更加豐富了粵劇舞台表現的方法和力量。中國戲曲綜合藝術美和許多程式表現的特點，在唐劇中豐富突出，值得仔細欣賞。

第三是唐劇主要都寫成和演出於香港，他的粵劇劇本作為戲曲文學，本身是香港文學的重要作品。因此研究他的劇本，其實也是進行傳承介紹和發揚優秀的香港文學遺產的工作。香港文學本身是複雜的概念，但無論如何定義，戲曲劇本當然是文學作品，而如果將華文地區（主要包括整個中國大陸）的戲曲文學劇本比較，即使由清中葉一直數算下來，中華民族最優秀的戲曲文學劇本，竟然出現在上世紀前半的香港。這種說法，相信戲曲界，甚至文學界，均無異議。其中唐滌生粵劇劇本的出現和傳世，是最重要的原因。這種無可置疑的地位，在詩（不管是舊體或白話）、散文、小說、話劇劇本等，均不存在，能相提並論者，只有金庸、梁羽生等人的新派武俠小說。因此，研究唐劇，可說

4

是對香港文學的認識和肯定。

最後，研究唐劇劇本，當然可以推動香港粵劇發展和提升劇本的整體質素。從場上案頭不同的角度，令觀眾讀者更懂得欣賞唐滌生粵劇劇本的優秀藝術，有助粵劇界向藝術更高的層次推進。有意從事粵劇劇本創作的後來者，應分辨前行者才華何在，優秀的粵劇劇本應該如何，模仿學習，期望將來有更多優秀劇本出現，自然有助粵劇的發展和興盛。

三

本書採用綜論形式，全書內容主要分五個主要部分（章節），分別是「傳統與時代」、「故事與題材」、「藝術與匠心」、「人物與行當」和「語言與曲白」。不同角度的切入和映照印證，希望能完整地立體地分析唐滌生粵劇劇本的特點和優秀之處。寫作的目的以普及認識為主，雖難避註釋的工夫，但無意寫成嚴謹的學術性論文。

因為原著劇本不易見，也因為唐氏筆下的佳構多出於創作後期，因此本書探討、分析、舉例等唐氏作品只局限於五十年代作品，提及的作品數目也不足二十齣。十年前筆

5

者的《五十年欄杆拍遍——唐滌生粵劇劇本文學探微》一書，集中分析了《帝女花》等六

齣名劇，不想重複，因此本書較多引用其他劇目來印證，當中包括「仙鳳鳴」以外的作

品，兼及與吳君麗、芳艷芬、陳錦棠和何非凡等名伶合作的作品，以期更見出唐滌生在

粵劇劇本上的文學成就。這些作品都是精品，既是唐氏佳作，也是他用心的力作，平

生才華筆力集中所在，因此引用唐氏粵劇劇本雖為數不多，但典型具代表性，可以一作

十。

註釋

〔一〕李昌集：《中國古代曲學史》（上海：華東師範大學出版社，一九九七年），頁四五二。

第一章

傳統與時代

從文學角度認識一位粵劇編劇，合理而簡單的方法，是將他放置在整個中國戲曲發展史的長河，從「縱」的角度，了解他在戲曲文學史上的成就、地位和影響；同時又從他所身處的時代和社會，在「橫」的層面，體察有甚麼因素條件在造就幫助，或者框限影響着他的創作。只有這樣縱橫交合的探討了解，我們才可以更全面而完整地評價劇作家的成就和地位。因此，這一章會先從中國戲曲傳統和唐滌生所生活的時代，結合他主要創作時期的上世紀四、五十年代香港社會，為分析和欣賞唐劇建立重要而真實的背景。

第一節　託體稍卑的中國戲曲傳統

數千年人類文明的戲劇文化，有三大古老源流：其一是古希臘戲劇，其二是印度梵

7

劇，其三，就是中國戲曲。從眾多的戲曲史資料和研究文字總結出來，今天我們普遍同意，不管怎樣定義中國古代的戲劇或戲曲，中國傳統上，成熟的戲曲仍然要到宋元之後才出現，相對於世界各地，屬於晚出。「戲曲」一詞，在中國古代文獻中，首見於元代陶宗儀的《南村輟耕錄》，不過當時專指宋代雜劇，「戲曲」作為今天一般意義的用法，要到近人王國維才開始。

雖然戲曲概念在近百餘年才穩定清晰，惟是中國戲劇或具戲劇元素的藝術形式，卻流轉數千年，產生獨有的形式風貌和藝術特點，形成宏大的規模和積累，至今可見的地方劇種超過三百個，古今劇目數以萬計，絕對是具有悠久而豐富的傳統和遺產。相對之下，唐滌生是二十世紀粵劇編劇，論定位，粵劇則更只是地方戲，只能算是中國戲曲大河的一條極小支流，並非中國戲曲的主流。即使我們處在以香港為本位主體的角度，仍然應該要問，究竟這條小支流有何特別，有何值得大書特書的地方。這種角度的切入和提出，或者就是今天研究唐滌生粵劇劇本第一道有意義的問題。

問題的答案，我期望能通過全書慢慢道來，本章先處理戲曲傳統與時代社會的問題。中國文學一向以詩文為正宗，小說戲曲的概念從來都重疊不分，在古代文人的記載論述中，兩者是混合互用的，即如晚清梁啟超等人撰〈論小說與群治之關係〉之類文章，

「小說」，也包含了戲曲的概念。戲曲，傳統上不但身份模糊，而且從來都被視為小道，不入正統讀書人眼內。漢代班固在《漢書·藝文志》說：「小說家者流，蓋出於稗官；街談巷語，道聽途說者之所造也。」意思是指小說家只是記錄民間街談巷語，因此從來視為不入流。因為不被重視，中國戲劇從來不收錄於歷代藝文志，也不見於四庫全書等大型王官編纂。文人士大夫以詩文創作自重，一直都不會將小說戲曲的創作，看成自己最重要的創作部分，即使偶有染指，也常置於集外集之類的著錄。孟稱舜說：「三百年來，作曲者不過山人俗子殘沉，與紗帽肉食之鄙談而已矣。間有一二才人，偶為遊戲，而終不足盡曲之妙。」[一]中國戲曲之所以相對晚出，於宋元時代才有成熟作品出現，這種「小道」的觀念，是最重要的原因。

從中國戲曲史本身發展的角度，要到近代學人如王國維等以學術態度治考，中國戲曲才漸次為人所重視。傅惜華《綴玉軒藏曲志·自序》中說得清楚：

吾國戲曲，昔以託體稍卑，久為士林所棄，視同小道，難語大雅，鬱埋沉晦，未能昌明。晚清以還，南海王靜庵先生始以清儒考據方法而治宋元戲曲，考源明變，窺奧觀通，從事著述，創獲蓋多，所貢於斯道者，功莫大焉。厥後

9

新文學之說勃興，南戲北劇，始得附詩詞獲列文學同等地位。士林研討，日形眾盛，遂成戲曲專學。[二]

「託體稍卑」一語，值得重視。這是中國文學對小說戲曲的傳統觀念，任何朝代及地方，均無例外。如果從作者的角度，這份傳統觀念的「士林所輕」，也一樣是傳統文人的常有心態。所以王國維也曾說：

> 惟語取易解，不以鄙俗為嫌，事貴翻空，不以謬悠為諱。庸人樂於染指，壯夫薄而不為，遂使陋巷言懷，人人青紫，香閨寄怨，字字桑間。抗志極於利祿，美談止於蘭芍，意匠同於千手，性格歧於一人，豈託體之不尊，抑作者之自棄也。[三]

同樣說出了「託體之不尊」的同時，亦「作者之自棄」，這情況其實要到清末以來，西方文學東被日廣，梁啟超等人寫出〈論小說與群治之關係〉等大聲疾呼的文章，才漸見改變。無論如何，文人投身戲曲編劇，在中國傳統並非士人有為正途，一般不受推許見重。元代雜劇作者，不少是所謂的「書會才人」，於文學史上無法留下名姓，地位卑微。

《錄鬼簿》記錄了元代戲曲、散曲作家一百五十二人及其作品名目，是戲曲史非常重視的元雜劇作家資料。作者鍾嗣成寫此書的目的，正希望可以為這些文人在後世留下身影名字。他在「序言」中說得好：

> 余因暇日，緬懷故人，門第卑微，職位不振，高才博職，俱有可錄。歲月彌久，湮沒無聞，遂傳其本末，弔以樂章，復以前乎此者，敘其姓名，述其所作，冀乎初學之士，刻意詞章，使冰寒於水，青勝於藍則亦幸矣，名之錄鬼簿。嗟乎！余亦鬼也，使已死未死之鬼，作不死之鬼，得以傳遠，余又何幸焉？〔四〕

高才博識俱有可錄，卻又門第卑微而職位不振，這就是不少劇作家在中國戲曲史上常有的共同形象。即使到了明清兩代，中國劇作家群主要在士大夫階層，小說戲曲亦日漸為人所重視，但士人傳統仍以詩文為正統，為寫作的正道。

唐滌生主要活動於二十世紀的前半階段，西方話劇雖傳入中國多時，但一樣受着中國文學傳統戲曲觀念所影響。粵劇作為地方戲，儘管在當時香港社會上受到普羅百姓普遍的喜愛，但在文學藝術的行隊中，仍然不易躋身文學之廊廟，不為當時一般藝術人士

11

所重視。戲曲在中國文學傳統被輕視，粵劇作為地方戲，自然更甚。麥嘯霞在《廣東戲劇史略》的「緒論」部分，提到粵劇始源不易講清楚，其中重要原因就是當時一般文人即使有觀劇，但也認為粵劇是「小道」，不值得記載：

稽諸八和會館遺老伶工，亦莫能言其所自。蓋梨園自昔，本無專司典錄之官；而治史鴻儒，又夙輕戲劇為小道。間有好事文人，喜其寫意抒情可以移風易俗；偶爾隨筆涉趣，亦祇鱗爪散記皮相空談，未聞有觀其會通，窺其奧窔，論其得失，著為專書以資考鏡者。[五]

當時社會及整個藝術界並不重視粵劇，或者不從藝術角度來對待粵劇，這從唐滌生自己的言論也可以看出。一九五八年十一月，唐滌生接受《文匯報》的訪問，就向藝術界發出強烈的呼籲，要共同推動粵劇。報上的報道說：

唐滌生說：在香港，粵劇藝術工作者是相當孤獨的，這不是它應得的待遇。……香港許多的音樂家、美術家、文藝作家，他們對粵劇的關心是不夠的。[六]

不關心，當然因為不重視；不重視，因為他們不視之為真正或者高雅的文藝。中國傳統文學觀念中對小說戲曲的「託體稍卑」，「高談詩而卑視曲」[七]，在唐滌生編寫粵劇的年代，明顯存在，而且影響和局限着粵劇向文學藝術的發展。

唐滌生承繼中國戲曲文學傳統，將許多珍貴而獨特的戲曲藝術特點保留在自己的粵劇作品，甚至發揮得更理想，更有藝術感染力。作為中國戲曲作家，唐滌生一方面引入許多現代及西方的藝術元素在劇本（這些會在本書其他章節論及），同時，又傳承着中國傳統戲曲的藝術特點，那不止是粵劇的簡單唱做唸打程式，而是整個中國戲曲美學的形貌風神，令中國傳統戲曲通過他的粵劇劇本，延續和活現在二十世紀的香港。談論唐滌生在中國戲曲文學史長河的地位身影，他承繼甚麼，同時也被甚麼框限着，這些都不能輕易滑過。

第二節　中國戲曲文學的回歸

地說：

葉長海將中國古代戲劇學的發展歷史，大抵地分為五期。談到清中葉之後，就清楚

13

清中期由於花部的崛起和舞台表演藝術的更加臻於完美，給戲劇學研究帶來了新的契機，戲劇學家們把注意力集中在舞台藝術的研究，或者注目於花部這一新領域。這樣，就使中國古代戲劇學的最後一批成果又呈現出一種新的面貌。……但是，如萬曆、康熙朝那種氣勢磅礴的戲劇學黃金時代則已一去不復返了。〔八〕

從文學角度，或者是文本研究來看，清初是中國古代戲曲的最後重要階段。戲劇，無論是文本或者曲學理論，於此之後，黃金時代確是一去不復返。清中葉後，舞台藝術成為戲曲發展和關注的中心點，偉大的戲曲文本、曲論和創作者，已不復見，觀眾重視的是演員的唱做唸打，故事情節、主題文字等，都不是關心的地方。葉紹德比較京戲和粵劇時，曾指出：

自徽班入京，形成京劇以來，基本上都保持不變，京劇演出形成了許多流派，像「梅派」、「程派」等，規矩程式愈來愈專，不過（劇本的）文字是不改的，所以看京戲其實是「聽戲」，因為京戲的曲早已人人會唱，去看戲只是去聽不同名角的演唱，像專門去聽梅蘭芳、馬連良、程硯秋等。只有廣東人才說去「睇」

大戲，所以京劇是聽的，而大戲才是看的。[九]

京劇興盛以來，中國戲曲劇本愈不受重視，是明顯不過的事實，作為文學類別之一的戲曲劇本，就更加未見出現優秀作品。粵劇作為地方戲，反而在這方面作了重要的貢獻。廣東人的「睇」，除了唱做唸打俱有之外，也包括故事情節和主題。當然離開個人戲曲劇作家的討論，再從中國戲曲文學史的發展來看唐滌生，更可見他將粵劇帶到在中國戲曲文學一個非常的高度，貢獻和影響都很巨大，地位甚高。

談唐滌生的粵劇劇本，大家都先談典雅。曲詞典雅，大抵是一般人對唐滌生劇本藝術成就的共同評價，這部分在本書的其他部分會論及，此處先不贅。寫作本書，當然無意，更不可能否定這種看法，事實上，有意識地將傳統粵劇帶進中國文學戲曲境界的，唐滌生從來應記第一功。筆者以「戲曲文學的回歸」為話題，主要想指出兩方面，其一就是唐氏的優秀粵劇劇本，是中國戲曲史上的一次文學回歸，其二是由商業性帶回藝術才是粵劇的本質。這一節先談文學回歸。如前文曾指出，中國戲曲晚出，至元明始趨成熟，出現和留下大量佳作，但到了清代中葉，花部亂彈愈趨盛行，當時多演折子而少演全本。其實，明代萬曆之後，已經出現許多戲曲選集，迎合當時演出的流行情況，其中

15

大多是單齣的折子戲，既有崑曲傳奇，也包括許多民間流行的地方戲。例如萬曆元年的《玉谷調簧》，就主要是收錄折子戲，清代乾隆年間的《綴百裘》，更是今天研究清代戲曲非常重要的選集，當中就包括四百多齣折子戲。從觀眾的喜好和趣味，這時候動輒數十齣的長篇傳奇，和觀眾距離漸遠。簡單說，清代中葉之後，戲曲搬演的主要都是折子戲，通本演出和創作，相對日漸大幅減少。王國瓔指出這情況：

由於地方戲主要是為取悅一般觀眾而演出，其劇本又多數均出自淪落市井的無名氏文人或討生活於瓦舍勾欄的民間藝人之手，難免有粗俗鄙陋之處，因此頗難獲得書商的青睞，予以刊印的機會甚少。蓋民間地方戲主要是靠師徒藝人相口授，或同行相傳抄，在戲班內部流傳而已，即使其演出深受一般觀眾喜愛，惟劇本大多散佚不存。[十]

除了創作的篇幅長短和散佚不全，更重要是整個戲曲的藝術焦點都放在搬演上，舞台藝術是大家的焦點，劇本的文學性，從來不是演員和觀眾的關心所在。這情況在清朝覆亡之後的數十年，沒有改變，各地地方戲並沒有出色的文學劇本問世，戲曲名家周貽白口中最得意的學生祝肇年，在他的〈提高唱詞的文學性——戲曲編劇漫談之六〉說得明

確響亮：

戲曲的文學美感主要是從唱詞展現的，稱劇詩有一定道理。

清中葉崛起的地方戲，以其茁壯的生命力和來自生活的新鮮語言，取代了日趨僵化的雜劇和傳奇。這是大勢所趨，無可非議。但伴隨着它粗獷而俱來的是藝術的粗糙。特別是它的唱詞，淺陋無文的居多，精美耐讀的甚少。這個今天的弱點，在戲劇歷史的發展中，日益嚴重地影響戲曲的表現力和文學的魅力。至今，有些劇作還是只能聽，不能看，一看就難免令人苦笑。像古典戲曲中那種可以誦之於口、流傳於世的曲文極少！恕我說句過重的話，在未來的文學史中我們的劇作將被置於何處呢？縱觀往古，有哪一部唱詞粗糙的劇作可以擠進文學史呢？有「名唱」而無「名曲」的現象是畸形的。[十一]

這番話擲地有聲，深深切中從文學角度看清代中葉後中國戲曲的主要弊病。中國戲曲發展，地方戲大盛後，完全由案頭走向了場上，文學，在戲曲的世界愈行愈遠。這情況到了五十年代的唐滌生，憑着為「仙鳳鳴」撰寫的幾齣改編自古典戲曲名著的作品，風行數十年，可以說是完全扭轉了。中國戲曲自清代中葉的文學回歸，由唐滌生的粵劇

17

劇本完成，不止香港，也是中國戲曲發展的真實而重要的一筆。能了解中國戲曲的發展和變化，則更能了解唐滌生粵劇劇本的藝術成就和地位。

第三節　唐劇出現的時代社會

中國文學向來強調：「文變染乎世情」。任何藝術，包括文學的創作，無可避免會受到作者身處的時代和社會所影響和限制。所以評價和欣賞唐滌生，除了縱向地掌握他在中國戲曲數百年發展史上的貢獻和地位，還應該橫向地將他重置在他所處的年代和社會背景來看。唐滌生一九三七年由上海到香港，加入薛覺先的「覺先聲劇團」，隨馮志芬、南海十三郎等人抄曲，開展了在香港的粵劇編劇生涯，二十餘年間，寫了四百四十多部粵劇作品。創作粵劇主要在上世紀四十年代至五十年代的二十年，每年平均超過二十部作品，論質量，以五十年代成就最高，留下的作品盛傳至今天，藝術價值最大。

四十年代，唐滌生已經是炙手可熱的名編劇。《香港粵劇敘論》談到戰後香港的編劇人才，說：「唐（滌生）氏是其時最熱門也是最賣座的編劇家，大規模地起班演出的紅伶無不爭相羅致他出任劇務，並為戲班的開戲出謀獻策。」[十二]這時候的粵劇演出，

18

非常興旺：「從一九四六年開始，由於香港市民不斷回歸，人口急劇增長，粵劇演出亦較過往更為活躍，並快速回復到戰前省港澳連線巡迴演出的規模。是時自港崛起的藝人亦常見與廣州的名伶同台演出，市場一片熱鬧。」[十三]

對於粵劇來說，上世紀的五十年代可以說是「最好的年代，最壞的年代」。黃兆漢師在其論文〈五十年代的香港粵劇童班〉中指出：「自一九五二年始，香港的粵劇開始走上衰落的道路。經濟不景是一個重要的因素，此外，演出場地不足，電影的流行，觀眾的減少亦直接影響到粵劇的演出。」並在附註引用白雪仙在一九六一年六月十三日接受《華僑日報》訪問和一九五四年的《香港年鑑》來支持說法。[十四]當然，他所指粵劇在五十年代的衰落，是相對於三、四十年代的作品數量和演出情況，以今日的角度回看香港粵劇百年發展，五十年代當然說不上是粵劇的衰落時期，特別是後期的仙鳳鳴戲寶，更加可以說是粵劇劇本和演出藝術的巔峰時期。不過，由於電影的普及與出現，的確是影響了粵劇的舞台演出，大量戲曲電影拍攝，對粵劇舞台演出同時起着正反兩面的影響。南海十三郎曾嚴厲地指出：「舞台紀錄片，為造成粵劇衰落的一原因。」[十五]可是從整體而言，粵劇在這時候仍然是最受普羅觀眾喜愛的藝術表演。李奇峰回憶當時的情況，相當清楚指出了為甚麼當時戲曲電影大受不同人士歡迎：

喜歡的是粵劇藝人多了一個餬口的途徑，而且影片賣埠，也可增加演員在香港以外地區的知名度；……片商方面，對拍攝粵劇電影情有獨鍾，一來紅伶保證了票房，再者因為場景集中，拍攝成本較低。伶人對拍攝的劇目非常純熟，拍攝的速度自然快，快者約十天便可完成一部，片商的投資回報期比其他戲種為短。此外，入場看大戲，對一般市民大眾而言，始終是昂貴的娛樂，怎及得上看電影般便宜。當時打工仔的平均月薪，約為數十至一百元不等，看首輪粵語片，戲院的前座收費由七角至一元七角不等，但一張大戲的票約是電影票價的十倍。以上種種原因，讓粵劇電影大為風行，所有當紅的老倌也會拍攝電影。剛推出的粵劇，如果得到觀眾的歡迎，不出一年，便會推出該劇的電影版。戲曲電影的流行，進一步繁榮了粵劇。看過老倌的現場演出，看電影總不是味兒；而電影那批觀眾，誰不希望親睹偶像的演出？[十六]

李奇峰是資深伶人，是伶人也是班政，當年親歷其中，可信度很高。這段話由社會經濟和商業市場等角度，憶述分析，最後總結出「五十年代香港的藝壇，無論是演劇和電影，也是粵劇的天下」。[十七]

20

當時的粵劇雖然大盛，但當中卻內有本身的變化發展，外有不同社會環境條件的影響限制。探討唐滌生的粵劇劇本藝術和貢獻，要結合時代，包括社會和粵劇本身發展來觀察理解。上世紀的四、五十年代香港，經歷戰後的百廢待興。三十年代「薛馬爭雄」以往年代開始，粵劇趨向新改革，有些論者如陳鐵兒稱這時候的粵劇為「新粵劇」。〔十八〕以往的「十大行當」，漸漸為「六柱制」所取代。文武生和正印花旦成為演出的重心，對於粵劇的劇本均有不少影響。

另一方面，從普羅觀眾的角度看，粵劇只是消遣工具，更洩氣地說，是商業行為多於藝術行為，就如上一節提到唐滌生死前一年，曾接受報紙訪問，唐滌生強力呼籲當時藝術界要集合力量，一起扶助和推動當時的粵劇。事實上，當時的觀眾入場看戲，主要是看舞台上的唱做唸打和偶像老倌的風采，並不講究劇本的藝術性，不但不講究，演出如果太追求藝術，反而成為票房的障礙。葉紹德在電視訪問中，就曾指出過任劍輝因《牡丹亭驚夢》初演的票房不理想而勸白雪仙要改回過去戲路，原因正在於《牡丹亭驚夢》太典雅，觀眾不懂，也不喜歡。〔十九〕

這樣的時代，觀眾和環境並不鼓勵和配合藝術和文學的追求，科技和物質條件落後不足，對於要用粵劇來重接中國傳統古典戲曲的編劇家，造成很大的困難，在克服和越

過這些困難的同時，更讓我們看到這時代的編劇，如唐滌生者是何等優秀。單以原著材料來說，唐滌生所處的四、五十年代，戲劇研究和文獻整理等均散佚零碎，斷簡殘篇的甚多。像《白兔記》這樣的名劇，後世最受重視和普及的成化本，當時也未出土，唐滌生改編此劇時，看不到此版本。又如以《百花亭》為例，能夠改編成全套，也是一段機緣，根據唐滌生自己憶述：

而《百花亭》之原曲，流傳人間甚少，除崑曲前輩俞振飛先生得存數折外

（現已將《贈劍》一折重加整理後與言慧珠出國獻演），實不多見，滌生從事戲曲學習，對古典戲曲，愛逾珍璧，偶得斷簡零篇，亦謹密收藏，一年前偶過荷里活道書肆之中，得見《百花亭》手抄二本，即為今日錄下之《設計》、《贈劍》兩折，但已毀於蠹鼠，失卻本來面目，費一月之時間，補句填字，強能完整，並用以為改編《百花亭贈劍》之藍本，雖橋段與佈局不同，此孤本實為啟發我改編是劇之主要素材。[二十]

「費一月之時間，補句填字，強能完整」，當中花耗的心力，一定不少。如果說改編《百花亭》是一場偶遇，那《紫釵記》就經歷更漫長和曲折的尋覓與心路歷程，清楚

表明了一位活於六十年前的粵劇編劇，在處理古典戲曲時遇到文獻材料不足的困難。

一九五七年，仙鳳鳴的第四、五屆演出，選擇了《帝女花》和《紫釵記》作演出。其中的《紫釵記》，唐滌生自言由醞釀到寫成，經歷多年，其中全本難求是重要困難阻礙，所謂「固所願也，恨無所據耳」。到偶然在荷里活道發現了宋板木刻《繡刻紫釵記定本》，如獲至寶。他敍述當時的心情：「曲白完整，稍無損傷，雀躍之餘，不遑論價矣。懷抱而歸，窮三晝夜把《紫釵記》曲文反覆鑽研……改編不易，但和氏之璧終為崑山絕寶，光彩射人，我亦不敢稍具畏難之心。」[二十二]他那份無比的興奮，簡直躍然紙上，正可見當年改編古典名劇，完整版本之難求。

這種文學回歸，還有另一層意義，就是文學藝術取代了，至少說是沖淡了粵劇演出的商業性，或者如前文指出的把商業性帶回以藝術為本質的粵劇演出。商業性自然造就了過分滑稽俚俗和劇本為遷就觀眾的淺陋，演員也不夠認真。清代中葉以來盛行的地方戲，既以取悅觀眾和提供娛樂為主要考慮，自然產生「市場導向」的效果，粵劇盛行的嶺南地區，特別是香港這素來重視商業經濟的城市，情況更明顯。事實上，粵劇不單是一門藝術，也是當時許多人賴以餬口為生的行業，因此票房的商業考慮，一定為班政和從事粵劇工作的人所重視。唐滌生出身於三、四十年代的粵劇界，早期劇本，當然首要

考慮觀眾喜不喜歡，這是當時粵劇界普遍亦正常的情況。南海十三郎回憶早年靚少華演出《閻瑞生》，曾把一匹真馬拉到戲院門口宣傳；[二十二] 陳非儂演《天女散花》則以香花擲給觀眾，都是噱頭，吸引入座。而薛覺先演名劇《白金龍》，最初也是為了香煙公司宣傳新產品而出現。[二十三] 既然牽涉眾多人的生計，戲班演出是一盤生意，即使到了仙鳳鳴劇團的時期，唐滌生當然明白要兼顧文學藝術和市場商業的平衡，努力把香港粵劇從商業經營，引進文學藝術的空間，其志可嘉可敬，但同時亦可想像會遇到多麼大的困難。

作為中國戲曲，形式美主要表現在歌（包括白）和舞，加上音樂、繪畫、服裝、化妝等元素，劇本的文學性、故事情節往往不是觀眾最聚焦和重視的地方。任冰兒回憶年輕時與一些馬虎的老倌合作時，指他們要班主打賞才肯出台演出，甚至說：「我肯出台，觀眾便不會理劇情是否調亂做，我做完第六場再做第一場都得呀！觀眾只是想看我……」[二十四] 「細女姐」不禁慨嘆：「（觀眾）他們看偶像的緊張勁，大於要求劇情的順序和完整，便造成了這種『不知所謂』的情形發生。」[二十五] 名伶阮兆輝也曾指出當時觀眾主要看演員演出，對於編劇並不在意，既不批評也不讚賞。[二十六]

的確，這時代的觀眾，看粵劇是為了娛樂，花錢希望聽到名伶唱功，看到自己的偶像老倌，對於藝術，要求不多。劇場上仍是普羅市民的消遣場所，文學藝術始終格格難

24

入。

芳豔芬回憶說：

當時的劇場其實是笑話，即使全場滿座也好，舞台前都在擺賣許多東西，我們正在台上做着苦情戲，台下卻叫着「賣雪梨、賣馬蹄」……怎教演員的情緒不受影響？當然，我們都希望這種情況有所改善，最後，這情景起了轉變。開始時是由利舞台帶起的，從那時起演員才能專心演戲，而觀眾也能專心看戲，那時大概是一九五四年。〔二十七〕

在這樣氛圍習性的時代，我們看到唐滌生憑着認真而富文學藝術性的優秀劇本，自五十年代以來，確立了上乘粵劇劇本的楷模，粵劇可以高雅嚴肅，雖然仍然以商業形式運作，但看的、演的、編的，大家都明白，粵劇可以認真而高雅，而且認為這是高水平的合理要求，唐滌生留下的粵劇劇本和他本身展露的才華，是最重要的影響和顯證。

第四節　利榮華《琵琶記》的啟示

這一節，我們以任白早期改編的傳統古典名著為例，一齣深受任白兩位名伶自己喜

愛的名劇——《琵琶記》，在當時的票房和觀眾反應都不理想，可以看出，具藝術水平的優秀粵劇劇本，不等於就是受歡迎的作品，特別在觀眾水平、要求及戲曲藝術觀念俱不高的上世紀五十年代。

任白合作的粵劇劇目中，唐滌生所編寫的《琵琶記》，雖然不為觀眾受落，卻相當值得重視，而且同時說明了唐滌生身處時代的觀眾品味，對他的創作成為一種限制。唐滌生也在這種寫寫試試、跌跌碰碰的過程中，找到了藝術表達和觀眾美學心理的平衡點，在仙鳳鳴的年代寫出了其後幾部優秀絕倫的好作品。所以分析《琵琶記》的觀眾反應，或許有助我們更理解當年的唐滌生，在戲曲文學創作的過程中，面對的是怎樣的粵劇環境和生態。

《琵琶記》不太為觀眾受落，卻在唐滌生為任白創作的粵劇劇本中，地位特殊，是非常值得注意的一部，原因有很多。首先這齣劇是仙鳳鳴劇團改編湯顯祖的《牡丹亭》之前的作品，《琵琶記》是元末高明所寫的古代經典戲曲作品，屬於劇團前身的利榮華劇團演出劇目，可說是唐滌生改編中國古典戲曲名著的更早嘗試。在此之前，唐滌生也寫過《西廂記》劇本，雖然也是古典戲曲名著，可是白雪仙演的是紅娘一角，是婢女角色，這是《西廂記》在旦角分派角色時，經常出現的兩難情況。只有到了《琵琶記》的趙五娘，

26

白雪仙才重點擔演出這種中國古典戲曲中，經典女性角色形象，此後的杜麗娘、謝素秋、霍小玉、李慧娘等，陸續出現登場。從改編元明古典戲曲的角度和經典婦女角色看，《琵琶記》有開始之功和地位。

《琵琶記》的重要，也在於奠定白雪仙擔當正印花旦的地位，也證明了她完全可以獨當一面，擔起全劇旦戲。早在錦添花劇團的時候，白雪仙已經有擔任正印花旦的經驗，不過根據報章資料，她似乎一直愛當上幫花，當時的報章這樣報道：「從前，白雪仙有些怪脾氣。自從離開新聲劇團之後，她堅持着寧任幫花，不做正印的念頭。」[二八]可是，自從演出《琵琶記》，她似乎肯定了一直以正印花旦的行當演下去的決心。「看來，白雪仙已重燃起正印的興趣，環顧人才鬧荒的花旦陣中，她將沿着正印的位置幹下去了。」[二九] 從當時的報章報道和往後的發展事實看，此劇對白雪仙的演藝生涯有重要的影響。

事實上，《琵琶記》由上演前到演出後，一直有不俗的評價，作為悲劇，它的確能做到哀婉淒絕、賺人熱淚的效果。現存可見的文字記錄，絕大部分對《琵琶記》當時演出，都持正面評價，例如素梅評價就很高，特別是對白雪仙的稱讚：

仙班的《琵琶記》我敢評為一九五五年度香港粵劇最佳作品，而最成功之處，乃白雪仙飾演趙五娘有出人意表之成就，憑著五娘的淚影心聲支持整個劇達到最完美境界。此劇公演後雪仙被評為最能表現元曲女性的最佳演員，當時香港各報競相評論，為前所未有，雪仙以此劇奠定新的基礎，使人認識她在今日香港藝壇是佔有如何重要的地位，於是，她本著演琵琶記的精神，一連演出五部元曲改編的巨構，每部有每部不同的情調，而每部都能獲得一時無兩的最佳評價。〔三十〕

素梅不但肯定白雪仙的演出水平，而且指出《琵琶記》對往後《牡丹亭驚夢》等數部任白唐經典劇作的開創奠基之功。至於當時是否真的「競相評論」以至「為前所未有」，遙隔數十年後的今天，不敢斷言。不過翻檢當時演出首一兩天時的報章所載，予以肯定和讚賞的報道，確是不少，其中如當時《大公報》的「大公園」版有「大戲座談會」欄目，在《琵琶記》首演不久就有專文評論，各個角度都談論到，當中也特別強調老倌們的表現。

首先是：

琵琶記是今年度粵劇團第一部好戲，值得向觀眾推薦。它的好處不止場口

28

緊醒，老倌落力，而且製作態度非常認真。[三十一]

至於唐滌生的改編，也受到稱讚，更值得注意的是論者將《琵琶記》與之前演出的《西廂記》比較：

這次利榮華班演出，由唐滌生重新改編，刪去了許多不切要的場口，把曲詞重新參訂過，戲場始終扣人心絃，獲得一次罕見的成功，上屆「利榮華」的《西廂記》，也是出自唐滌生的手筆，兩個戲比較起來，《琵琶記》的演出效果，遠在《西廂記》之上。《琵琶記》演出成功，論功行賞，唐滌生應坐第一把交椅。[三十二]

在《西廂記》的演出基礎上，取得進步和成功，再印證上文所說下開後來的成功古典劇作改編，可以說《琵琶記》在唐滌生改編中國傳統經典戲曲作品過程中，實在居於承先啟後的作用，相當值得重視。此外，《琵琶記》之值得重視，當然也在於演出者非常着緊，排練認真。當時許多報章，例如一九五六年一月十八日的《文匯報》和《星島晚報》，都報道這齣劇演出前有很多排練，足見非常認真。首演當日的報章報道更指

29

出：「昨日利榮華劇團的全體演員都到利舞台排戲。白雪仙、任劍輝尤其落力，為了使戲演得更好，他們對於一段『小戲』，都不惜排演四五次。」[三十三]這種排戲的安排，當然就是認真演出的表現，而在當時商業考慮為先的粵劇舞台，並不普遍，而且據葉紹德的憶述，這種排戲的方法，在當時其實受到不少老倌的反對：

當時唐滌生編劇，受着各方面的壓力很大。初時，任劍輝與梁醒波，也覺得唐氏作品過於艱深，觀眾難以接受。而且當時電影蓬勃，各紅伶拍電影忙碌，對於抽時間排戲，非常不滿，但白雪仙力排眾議，在舞台上一切，配合唐滌生筆下需求，白雪仙極力爭取排戲，自己寧願賺少些錢，拍少些電影，唐滌生劇本的優點，才能在舞台上表露無遺。[三十四]

這種即使老倌反對，甚至「非常不滿」，劇團仍堅持進行排戲的態度，足見演出的認真。此外，除了文字上的記載評論，從一些錄音訪談等資料，只要談到《琵琶記》，常會表示此劇有很感動人的力量。例如音樂名師朱慶祥，在香港電台節目《唐滌生藝術迴響》中，接受葉紹德的訪問時，就曾說過《琵琶記》演出感人，甚至曾經令伴奏的音樂師傅也為之下淚，個別演員也因太投入角色而唱至聲音喑啞。[三十五]

30

這種種的原因中，還存在一個很重要的，就是白雪仙對此劇的偏愛，這一點邁克清楚指出過：「六八、六九年『仙鳳鳴』選演五齣舊戲，其中四齣於情於理不會引起任何異議，唯獨《琵琶記》乍聞免不了令人納罕。……，重演《琵琶記》，仙姐可能有一點『偏愛』。所有任姐的戲當中，她最喜歡的就是《琵琶記》的『削髮』。」〔三十六〕邁克與白雪仙的認識，是編輯《姹紫嫣紅開遍》一書的時候，已進入上世紀九十年代，這時候，《帝女花》、《紫釵記》、《蝶影紅梨記》等名劇當然已面世多時，多個重要場口如「上表」、「吞釵拒婚」及「窺醉詠梨」等，亦讓任劍輝淋漓表現多情重愛的書生形象，一直深受戲迷喜愛。可是和她合作無間、在粵劇藝術有深厚之功的白雪仙，卻表示最愛看任姐演這場戲，無論當中尚有何心事，《琵琶記》一劇地位非凡，而且在任劍輝數十年演出中，是藝術價值極高的場口等，俱更是可證。

利榮華演出的《琵琶記》，既然是編劇者用心力、演出者重視之作，再加上認真排練，演出後亦受到好評，這樣的戲，理應有理想的票房，而成為長演不衰的名劇，像《帝女花》、《紫釵記》、《蝶影紅梨記》和《再世紅梅記》等，這才合理。事情的實況卻不如此，雖然《琵琶記》是任白唐合作作品中極為值得重視的一部，但卻肯定不能說是很成功的一部，至少在他們心中，感到為觀眾受落的程度，信心不大，特別是與後來以仙

鳳鳴班牌演出的幾套名劇相比，更加可以說是遠遠及不上。這從沒有拍攝成普遍流行的電影和灌錄成唱片等，已可側面反映出來。

從上文所述，此劇演出後，雖然贏得不少稱讚，但似乎並未受到一般觀眾的接受認同。此劇自以「利榮華」的班牌首演後，從仙鳳鳴劇團一九五六年第一屆演出開始，歷屆的演出均沒有上演，一直到一九五九年一月七日的折子戲演出中，才演過「削髮」一場[三七]，再之後就要到一九六八、一九六九年選演幾齣舊劇時，才再被選演，[三八]前後相隔十多年。可以肯定至少它並不受到觀眾歡迎，票房也似乎沒有很大的保證。這明顯反映對票房和觀眾接受喜愛程度無大信心，當中的原因，主要就是觀眾的藝術水平、心態口味等等時代的限制。

首先，上世紀五、六十年代的香港人，對於看戲，講究意頭吉利，特別是在過年的日子，一般戲迷是不會選擇意頭不好，或者苦情悲劇來入場的，這樣的道理很容易理解，也事實上在很多文字記載中都可以看到。[三九]作為一齣悲劇苦情戲，此劇的哭哭啼啼場口很多，因此娛樂觀眾的效果，《琵琶記》在先天上有不足的地方。

此外，眾所周知，仙鳳鳴的「任白組合」，最為戲迷受落的當然是才子佳人戲，這既是簡單常識，也在今天廣為流傳的任白戲寶中，得到清楚而無庸爭論的印證。以劇種來

32

看《琵琶記》，容易看到此劇未為觀眾受落的重要原因，如果從演藝管理角度來看，更可能是最重要的原因。《琵琶記》雖也是以男女愛情婚姻故事為主線，但自宋元戲文以來，即使經歷高明的改編而最後到唐滌生，主要仍然是情義倫理為重要意旨，忠孝情義是最突顯的情感操守，男女之愛並非劇情的最重要部分，所以高明也開宗明義說過：「不關風化體，縱好也徒然」。〔四十〕才子佳人的成分減少，趙五娘在戲中主要以粗布荊釵的造型出現，「爛衫戲」的味道很重，而且苦情之甚，對於觀眾不易討好，特別是任劍輝這「戲迷情人」為文武生的任白組合，因此觀眾有保留，也是可以理解的。這樣的困難，其實不獨任白演出時如此，而是自古以來皆如此，清代毛奇齡比較《西廂記》和《琵琶記》時慨嘆：「《琵琶》用筆之難，難於《西廂》，何也？《西廂》寫佳人才子之事，則風月之詞易好；《琵琶》寫孝子義夫之事，則菽栗之詞難工也。」（《第七才子書琵琶記·總論》）所謂「十部傳奇九相思」，正是「風月之詞易好」的自然發展。觀眾喜歡看才子佳人，古今一樣。

　　討論一齣劇的優劣成敗，主要還是回到劇本故事和人物形象的特色，方為最值得着力的地方。趙五娘的人物形象，是中國經典婦女形象，《琵琶記》的故事，基本上是高明根據宋元戲文《趙貞女蔡二郎》改編而成。書生負心的悲劇題材，在中國古典戲曲的早

期戲文，一直都存在。例如《王魁負桂英》、《張協狀元》和《王十朋荊釵記》〔四十一〕，都是相當有名，不過至今可看到存本的，只有《張協狀元》。由趙貞女至唐滌生的趙五娘，改變其實不多。趙五娘在中國戲曲史上的動人，因為她與「王魁負桂英」的故事和背負反映出不同的感染力量。桂英是私情被負，趙五娘則集合了傳統女性，或者更準確說，是傳統思想對婦女美德的期望，重情之外，趙五娘也是忠孝的代表，因此它在傳統戲曲中，就超越了一部愛情劇的意義。可是這種婦女形象，在古代社會深受喜愛欣賞，以之為戲曲主角，受到歡迎，所以陸游有詩：「死後是非誰管得，滿村爭說蔡中郎」，蔡中郎就是蔡伯喈，「滿村爭唱」，可見流行。這樣的人物，卻不是上世紀五、六十年代，一般婦女或整個社會所表揚的對象，特別是以婦女為主要觀眾群的粵劇，觀眾亦不容易在趙五娘的故事中，取得共鳴或提升淨化。

相比於《琵琶記》，如果我們以後來出現、劇情上略有相似的《紫釵記》相比較，問題就更容易看出來。《紫釵記》的霍小玉，也一樣遇到丈夫高中狀元，被朝中權貴強逼入贅，可是她誓死反抗，周旋到底，最後一場「論理爭夫」，面對權高勢重的當朝太尉，不懼不退，塑造成為敢愛敢恨，對自己愛情主動爭取，誓死捍衛，加上唐滌生的精彩曲白，人物形象鮮明動人，與趙五娘雖孝義賢淑，願意含辛茹苦，自我犧牲，但一切只能

34

逆來順受的形象性格，絕不相同，被觀眾受落和喜愛的程度也不相同。

《琵琶記》是任白唐合作的劇本中，相當值得重視的一部。它一方面是唐滌生在古代經典戲曲著作中，尋找粵劇題材的早期作品，嘗試和探索方向的價值及味道均高，下啟後來成功的作品，是唐氏改編中國古典經典名劇過程中，承先啟後之作，地位非常重要。另一方面，從藝術水平來看，此劇演出後有不錯的評價，特別是哀怨感人，為當時伶人演員（包括白雪仙）的重視和欣賞。同樣值得重視的是此劇雖受好評，但在仙鳳鳴劇團歷屆演出，卻沒有全齣重演過，其中涉及的商業和藝術考慮，似乎值得思考和探討。當中的答案，既有助我們了解唐滌生和任白合作的劇本發展歷程變化，也有助我們理解上世紀粵劇在商業運作的社會大環境下，許多需要思考的問題。

上世紀四、五十年代的香港粵劇，既是上承中國戲曲千年發展的地方戲，也是當時英殖管治下，人人為口奔馳，民生經濟、藝術教育，都處於尚待發展推進的階段。唐滌生，和其他粵劇編劇都一樣，處身在這些時代和社會的夾縫，要把粵劇劇本向文學擺渡，遇到種種困難，是合理而可以理解想像的。六十年過去，我們檢點細數，欣喜發現，他一批優秀的粵劇劇本，把入清以來，花部亂彈重程式的舞台演出，在粵劇這地方戲劇種鮮明而成功地回接。唐滌生的粵劇劇本創作歷程，也把當時的戲曲演出由商業競

致敬尊重和欣賞重視。

爭的主向，回歸到以經典文學的延續和發揚為主向。這些志向、努力和成就，非常值得

註釋

（一）見陳多、葉長海選註：《中國歷代劇論選註》（長沙：湖南文藝出版社，一九八七年），頁二三五。

（二）見蔡毅編著：《中國古典戲曲序跋彙編》「第一冊」（山東：齊魯書社，一九八九年），頁三〇九。

（三）王國維〈曲錄・自序〉，見王國維：《王國維戲曲論文集》（北京：中國戲劇出版社，一九八四年），頁二五〇。

（四）《錄鬼簿・自序》，見鍾嗣成著，浦漢明校：《新校錄鬼簿正續編》（成都：巴蜀書社，一九九六年），頁三二一。

（五）見麥嘯霞：《廣東戲劇史略》「緒論」部分。

（六）訪問報道亦可見陳守仁《唐滌生創作傳奇》（香港：匯智出版有限公司，二〇一六年），頁一八二。

（七）尤侗〈名詞選勝序〉，見陳多、葉長海選註：《中國歷代劇論選註》（長沙：湖南文藝出版社，一九八七年），頁三二二。

（八）葉長海著：《中國戲劇學史》（台北：駱駝出版社，一九九三年），頁九。

（九）葉紹德一九九三年以「溫故知新——從百年粵劇藝術變遷談起」為題，作「高山劇場試驗計劃

〔十〕王國瓔著：《中國文學史新講》（下冊）（台北：聯經出版事業股份有限公司，二〇一四年），頁一〇七九。

〔十一〕麻國鈞、祝海威選編：《祝肇年戲曲論文選》（北京：文化藝術出版社，一九九八年），頁一五九。

〔十二〕黎鍵著，湛黎淑貞編：《香港粵劇敍論》（香港：三聯書店（香港）出版有限公司，二〇一〇年），頁三七五。

〔十三〕同上註。

〔十四〕黃兆漢著：《粵劇論文集》（澳門：蓮峰書舍，二〇〇〇年），頁一〇〇。

〔十五〕朱少璋編：《小蘭齋雜記》「梨園好戲」（香港：商務印書館（香港）出版有限公司，二〇一六年），頁二二六。

〔十六〕岑金倩著：《戲台前後七十年——粵劇班政李奇峰》（香港：三聯書店（香港）出版有限公司，二〇一七年），頁七三。

〔十七〕同上註。

〔十八〕陳鐵兒〔「排場戲」與「新粵劇」〕，見黃兆漢、曾影靖編訂：《細說粵劇——陳鐵兒粵劇書信論文集》（香港：光明圖書公司，一九九二年），頁九一—一〇一。

〔十九〕見電視廣播有限公司製作《香港筆跡．唐滌生》節目中對葉紹德的訪問。

〔二十〕唐滌生《節錄名滿中國曲壇的古代戲曲《百花亭》《設計》與《贈劍》兩折原曲》，見陳守仁著：《唐滌生創作傳奇》（香港：匯智出版有限公司，二〇一六年），頁一八一。

講座」，見黎鍵編：《香港粵劇時蹤》（香港：香港市政局公共圖書館出版，一九九八年），頁五八—五九。

〔二十一〕唐滌生《改編湯顯祖《紫釵記》的經過》，見陳守仁著：《唐滌生創作傳奇》（香港：匯智出版有限公司，二〇一六年），頁一六一。

〔二十二〕見朱少璋編：《小蘭齋雜記》「梨園好戲」，頁五〇—五一。

〔二十三〕同上註，頁二二四。

〔二十四〕徐蓉蓉著：《金枝綠葉任冰兒》（香港：明報周刊，二〇〇七年），頁一〇五。

〔二十五〕同上註。

〔二十六〕見二〇〇八年香港電台電視部製作電視特輯《話說梨園（叁）——唐滌生名劇欣賞》中對院兆輝的訪問。

〔二十七〕黎鍵著：《香港粵劇時蹤》（香港：香港市政局公共圖書館，一九九八年），頁一一二—一一三。

〔二十八〕閒適〈白雪仙不再任幫花〉，見《星島晚報》一九五六年一月二十日「娛樂版」。

〔二十九〕同上註。

〔三十〕《姹紫嫣紅開遍——良辰美景仙鳳鳴》「卷二」（香港：三聯書店（香港）有限公司，一九九五年），頁八六。

〔三十一〕見一九五六年一月二十三日《大公報》「大公園」。

〔三十二〕同上註。

〔三十三〕見一九五六年一月十九日《文匯報》「港聞版」。

〔三十四〕葉紹德編撰，張敏慧校訂：《唐滌生戲曲欣賞》（二）（香港：匯智出版有限公司，二〇一六年），頁三〇六。（下稱匯智版）

〔三十五〕網上有關訪問朱慶祥的香港電台錄音片段：https://www.youtube.com/watch?v=H5XD0uJquWY

（三十六）同註三十，頁二九七—二九八。

（三十七）同註三十，頁一六○。

（三十八）同註三十，頁二九七。

（三十九）例如散文家蓬草〈看大戲〉散文，就清楚指出過這種觀眾的心理和口味：「反正去看大戲的人多為了熱鬧，看的是甚麼不大在乎，只要戲目聽來有意思便足夠了，所以不會有《斬經堂》、《宋江怒殺閻婆惜》、《梁天來七屍八命》，那麼血淋淋刀光劍影兇暴得很的大戲出現。新年間誰不討個吉利，《鴛鴦福祿》便很好，《金玉滿華堂》則更好。《金葉菊》的名字本來很妥當，但人們知道它是苦情戲，便行不通了。」陶然主編：《香港當代作家作品合集選》（下冊）（香港：香港明報月刊出版社，二○一一年），頁九三—九四。

（四十）高明著，錢南揚校註：《元本琵琶記校註．第一出》（上海：上海古籍出版社，一九八五年），頁一。

（四十一）今傳《王十朋荊釵記》的明代刊本，結局王十朋並沒負心，但據其他資料可證，原來故事是王十朋負心，結局是錢玉蓮最後投江而死。見黃仕忠著：《琵琶記研究》（廣東：廣東高等教育出版社，一九九六年），頁四六。

第二章

故事與題材

中國古代戲曲家，筆下作品故事題材，若問來源，不外虛構創作、改編史事或文學作品、整合敷寫地方傳說故事等，以湯顯祖為例，一生「四夢」，皆有前人作品所本。唐滌生一生創作超過四百部作品，是名副其實的多產編劇家。陳守仁在《唐滌生創作傳奇》將唐劇的故事來源分為九類，包括：(一)傳統、當代的粵劇劇目；(二)京劇及其他地方劇種；(三)古典戲曲；(四)說唱、曲藝；(五)民間故事；(六)小說；(七)中外戲劇；(八)中外電影；(九)翻炒自己舊作。[一]唐滌生自己也清楚明白，知道創作劇本時要平衡各類故事題材，他曾說：「近一年來，我沒有編寫空中樓閣的戲，也許在十年的悠長日子間，我寫了不下百部空中樓閣的戲，寫得膩了，所以，近來所寫都有多少根據的。」[二]他編寫《九天玄女》，就是受到其他人的提醒，主動要在元曲以外尋找不同題材，所以他「開始搜購或搜讀各地方民間故事不下四五百個」。[三]類別雖多，但今天檢

41

視評賞，唐滌生絕大部分優秀和膾炙人口的作品，主要都是來自「京劇及其他地方劇種」和「古典戲曲」兩大類，特別是五十年代中後期為「仙鳳鳴」劇團所寫的劇本，文學成就最高，而大多數皆為改編古典戲曲名著。因此，本章雖討論唐氏作品的故事題材，但仍主要集中從這兩方面來分析。[四]

第一節　豐富與深化

在眾多唐滌生粵劇劇本故事題材的來源中，改編中國古典傳統戲曲名著，是最重要、最值得重視，也是藝術上達到最高水平的一種類別。包括如任白的《牡丹亭驚夢》、《帝女花》、《紫釵記》、《再世紅梅記》、《西樓錯夢》和《蝶影紅梨記》等名劇，均屬此類。唐滌生改編傳統古典名著，往往能準確抓住原著故事的神髓要旨，完整保留之餘，更深刻地表達出來。

從創作歷程看，唐滌生改編這些故事，主要集中在他後期的作品，從改編的藝術技巧言，有兩點值得注意：豐富深化和傳承總結，這一節先談豐富深化。唐滌生改編傳統古典名著，往往能繼承主題並更深刻地表達。這種豐富與深對這些作品的承傳和改編，又能適當豐富，既沿襲又獨創，令故事情節和場面趣味都豐富生動起來，戲變得更好看，最重要是往往能繼承主題並更深刻地表達。這種豐富與深

化，是他這類作品的重要藝術成就。看他自道怎樣改編《紅梅記》：

> 最低限度，我認識了原著的精神和他寫作《紅梅記》的目的。……作者的意
> 志在一定歷史條件下卻產生很大的力量，這便是《紅梅記》的明朗主題，也便是
> 拙編《再世紅梅記》的唯一根據點。〔五〕

關於這方面的分析，筆者過去曾討論過〔六〕，於此不贅。這裏只再以《白兔會》為
例，多補充一些看法。《白兔會》的故事，在中國的小說戲劇文學中，享有很高的地位。
除了一般人都熟悉的四大南戲「荊劉拜殺」的「劉」之外，這故事一直見於宋金以後的文
學記載。俄國於一九〇八年，在黑水故城城發掘出一部金代刊刻的《劉知遠諸宮調》殘卷，
鄭振鐸校訂斷句，並稱之為「最古的一部刻本諸宮調」，是今天學者研究諸宮調和古代漢
語非常重要的材料。元雜劇有劉唐卿《李三娘麻地捧印》，《金瓶梅詞話》第六十四回還
提到有《劉知遠紅袍記》，在在可見其在中國戲曲文學和演出的重要地位。

《白兔會》故事最早見於《五代史平話》，現存的三種《白兔記》傳奇版本，以成化年
間刊本最早，題為《新編劉知遠還鄉白兔記》，不過唐滌生當時未能看見這版本，因為它
是一九六七年在上海嘉定縣宣姓墓中出土的，那時唐滌生已經過世多年。其餘兩種版本

分別是萬曆年間的富春堂刊本《新刻出像音注劉知遠白兔記》以及明末的汲古閣版本《白兔記》。三種刊本在故事情節上，大致相近，後出的版本亦明顯對之前版本有所繼承、發展和修訂，例如最重要的關目：「白兔引會」，就是在富春堂的版本才出現。

唐氏指出此劇：「關目雖有不自然之處，但野趣盎然，富於情味，頗多惻然迫人之處，在曲詞方面，極為樸素，味亦恬然，古色可把，然極多鄙俚之句，無好語連珠之妙」[七]。這種從語言和戲劇情味來評論《白兔記》，是戲曲學者常用的角度，唐滌生的說法，也承明代曲論家呂天成在《曲品》所說，並非無的漫論。另外像周貽白比較汲古閣《六十種曲》和「明富春堂本」的時候，特別指出富春堂版本較不可取，原因就在：「則不但兼寫景物，而且雕琢字句，使事用典，如『蘆花絮薄』，用閔子騫事，雖然在文詞上顯得具有技巧，但在廣大觀眾之前，就不如《六十種曲》本那樣真摯動人。」[八]另外如《中國大百科全書‧戲曲曲藝》則指出：「《白兔記》在藝術上富有民間文藝的特色。作品中的一些描寫，如劉知遠看瓜，李洪一夫婦定計用兩頭尖的水桶、鑽眼水缸虐待李三娘等情節，散發出古代農村生活氣息。」[九]今天看唐滌生的《白兔會》粵劇，發覺六十年前，他已經準確掌握這些原著特點，對其中情節和人物角色，適當保留和發揮，足見他對古典劇曲的承傳改編，不是簡

單的移用，而是會下一番認真琢磨的工夫，保留和發揮原著的特色。

本來，作為粵劇演出，照顧觀眾口味和興趣，當然重要而不可避免。可是作為四大南戲之一的《白兔記》，自明初以來，都並不被視為愛情劇。故事的主人公劉知遠是五代時後漢的開國之君，一代英雄，因此英雄失路和最後發跡故事，是整齣戲的最重心部分。對於古代觀眾，這齣戲搬演故事之餘，所重的仍是善惡倫理的彰顯，而劉知遠是全劇最重要的人物。只是在輾轉流傳的過程中，加強了三娘的茹苦堅貞，「白兔引會」的奇趣和人物間的矛盾恩怨，逐漸豐富完整起來。

這種豐富，又往往通過了故事中具象徵性的道具物象來呈現，當然，這本來就是中國古典戲曲常用的方法，明清傳奇以某物作記，敷衍故事性的作品，並更直接以此為名的就很多。例如沈鯨《雙珠記》、無名氏《金丸記》、紀振倫《雙盃記》，也不單是愛情傳奇，亦有忠奸衝突或反映時事世局的，如李玉《一捧雪》、朱佐朝《九蓮燈》，即以物事為關目而成故事，但點染一般不多，聊作引入的為主。

相較於古代劇作家，唐滌生在這方面尤其擅長，更見突出。物事之為重要關目，既能自然融入，又可以貫穿鋪展全劇，而且成為象徵或極具代表性的文學意象。像《蝶影紅梨記》，無論是元雜劇或明傳奇的古典原作上，都只有紅梨花，唐滌生在粵劇作品加

上「蝴蝶」，蝶影蹁躚引領，情節故事和角色情感都變得生動撩人，就是極高改編技巧表現，歷來都受到好評。[十]

其他例如《紫釵記》的紫釵就直接繼承湯顯祖，具有多種意義的語言指涉，更加入「吞釵拒婚」的具體反抗行動，比原作更豐富。[十一]這樣的安排，其實早在編寫《琵琶記》時，唐滌生就已用上。粵劇《琵琶記》一劇雖以「琵琶」取名，可是劇中的主要物象道具，不是「琵琶」，而是「頭髮」，在南戲《琵琶記》的第二十四齣，寫公公病死後，趙五娘借貸無門，無錢買葬，只好剪髮賣錢以作送終之用。從藝術的角度賞析，這「頭髮」在全劇，代表了五娘的孝義，到了唐滌生，有了更重要的豐富和發展，「頭髮」除了表現五娘的孝義，也成為伯喈多情重義的表達道具，是兩人堅貞愛情的象徵。劇中「賣髮」、「剪髮」不是簡單的情節行為，而是帶着強烈的代表意義。南戲中的蔡伯喈，雖也是在強婚過程中表達了反抗，但最終沒有成功。可是在唐滌生《琵琶記》裏，伯喈為了抗婚，就有「金殿削髮」的一場，歷來深受觀眾重視和喜歡。「廟會」一場，伯喈最後唱：「不忍棄枕邊情，不忍背夫妻代表，有強烈的象徵意義。「廟會」一場，伯喈最後唱：「不忍棄枕邊情，不忍背夫妻義，我寧甘斷髮，不願再乘龍。……唉，五娘你賣髮為酬親，伯喈斷髮，為報妻情重呀！」。[十二]這段精彩唱詞，總結了「賣髮」、「削髮」背後，人物的孝和對情愛的忠貞，

46

「髮」在全劇，就成為重要的象徵，唐滌生運用巧妙手法，鮮明總結點出了這點用心，而且超越豐富了原作五娘「賣髮」只表現了孝道的範圍。

第二節　傳承與總結：以《跨鳳乘龍》為例

改編古典名著，唐滌生也有自己的篩選和思考，不會隨便簡單沿用，既選擇優秀作品，也在作品中作恰當的裁剪調度，使之成為可傳可演的粵劇作品。例如《獅吼記》，在明人汪廷訥的原作，後半部相當荒誕而淪入談空說佛、輪迴報應等俗套說法。唐滌生完全不用，但前半部夫妻鬥氣的幾齣如「頂燈」，則仍有採用，而且發揮得很好。《帝女花》則更加在黃韻珊的同名原作中只撮取重要的幾齣，鋪寫改編，成為立意情感完全不同、盛傳不衰的戲曲佳作。

除了豐富與深化，唐滌生改編古典劇本還有傳承與總結的重要作用。從改編的藝術技巧而言，唐滌生能將這些本來零落散亂的故事，通過自己的改編和豐富，總結了不同的材料，成為廣為人知的故事，而且注入和固定了故事中最重要的主旨意義和角色結構。在中國文學史上，特別是戲曲小說等敘事性文學，這其實是許多重要作品或故事的

發展過程。四大古典白話小說中，除了《紅樓夢》，其餘的《三國演義》、《水滸傳》和《西遊記》，都屬於這種「積累型」的作品，到了羅貫中、施耐庵和吳承恩等藝術水平高的名家出現，這些在正稗史料、街談巷語長期流傳的故事，就得到總結和固定。

作為一個有影響力的曲家，將長久流傳的零碎材料，用優秀作品來總結，成為觀眾讀者共識的故事題材，在中國戲曲史上亦常見。例如關漢卿寫竇娥含冤的故事，雖然後世翻出了「愛情線」，但故事以超現實力量來彰顯和控訴人間的冤屈，則完全是元雜劇時期所固定的。更明顯的例子是馬致遠的《漢宮秋》，關於王昭君的故事，也是自《漢書·元帝本紀》以來，不斷流傳衍變，馬致遠繼承不同源流的素材，整理再加上自己的藝術改造，曾永義說：「漢宮秋對於昭君故事的發展，所注入的最大滋養，莫過於帝王后妃的戀情和元帝的癡情，使得內容多采多姿起來。」[十三] 昭君的故事在《漢宮秋》之後亦基本固定了。在唐滌生改編前人傳統的故事作品時，也有這樣的水平和貢獻。在唐氏作品中，《跨鳳成龍》寫蕭史弄玉的故事，就是很好例子。下文以此劇為例，展示一下唐滌生在這方面的能力和貢獻。

《跨鳳乘龍》敍寫蕭史和秦穆公時三公主弄玉的愛情故事。這故事在過去二千年，一直廣為流傳，但有趣的是基本情節內容，二千年來雖有發展，卻並沒有很大轉變，直

到二十世紀中葉被搬上香港的粵劇舞台和後來改編成戲曲電影，才出現突破性的情節改動，而且提升了整個故事的藝術感染力。從這方面看，又一次證明粵劇劇本改編傳統文學故事或傳說，出現了值得重視的成果，而唐滌生的粵劇劇本，對這故事在中國數千年流傳過程中，佔着總結性的作用和位置。從文學角度來評價唐滌生的編劇成就，於此也是一例證。

蕭史弄玉的愛情故事，最早見於劉向[十四]的《列仙傳》，原文不長，但故事完整，敍述亦十分清楚：

蕭史者，秦穆公時人也，善吹簫，能致孔雀、白鶴於庭。穆公有女，字弄玉，好之，公遂以女妻焉。日教弄玉作鳳鳴。居數年，吹似鳳聲，鳳凰來止其屋，公為作鳳台，夫婦止其上，不下數年。一旦皆隨鳳凰飛去，故秦人為作「鳳女祠」於雍宮中，時有簫聲而已。

這寥寥的不足百字，簡潔清楚，是蕭史弄玉愛情故事的最初原型，既是中國傳統的著名故事，也是成語「乘龍快婿」的最早出處。[十五]二千年來，中國人對這故事，並沒有複雜的解讀，只多從神話的角度來欣賞和理解，追求羽化登仙。「一旦皆隨鳳凰飛去」，

49

一直以來，中國人面對這故事，似乎對超脫塵世的美好聯想，比渴慕幸福愛情的色彩，來得更加強烈。事實上，自《列仙傳》以來，蕭史和弄玉的愛情故事，其實並無豐富內容，後人津津樂道的是兩人最後可以攜手登仙，擺脫凡塵俗世的羈絆，象徵着幸福美滿的精神歸結。

另一有趣的發現是，在《列仙傳》所記的這段文字中，並沒有「龍」的出現。蕭史和弄玉都是「一旦皆隨鳳凰飛去」。這裏所指的鳳凰，也沒有明言是一鳥還是兩種不同性別的鳥類〔十六〕，「蕭史乘龍，弄玉跨鳳」的說法，在這時更完全未出現。漢代劉向以後，「蕭史和弄玉」的故事一直流傳，不同朝代的文人雅士都有將之作為自己作品的題材，同時亦成為中國詩文中常用的典故。其中非常重要的是鮑照的《簫史曲》

簫史愛少年，嬴女丟童顏。火粒願排棄，霞好忽登攀。

龍飛逸天路，鳳起出秦關。身去長不返，簫聲時往還。

鮑照是南朝時候的宋朝文人，與劉向的年代已相距數百年。在這首詩中，第一次在蕭史和弄玉的傳說出現「龍飛」、「鳳起」的觀念，這故事以龍鳳對舉，也正式形成。到了晚一些的江總，也以兩人故事為題材，寫了另一首《簫史曲》，詩意本《列女傳》的原

50

意，承一直以來的用法，無甚出奇。到了唐代，李白、杜甫和白居易的詩歌，亦有引用蕭史弄玉，不過仍然是美景幸福的精神追求，與漢魏六朝以來的理解和欣賞，無大分別。到了晚唐的杜光庭，他所撰的《仙傳拾遺》卷一，有「蕭史」的一條，當中有「一旦，弄玉乘鳳，蕭史乘龍，升天而去」，後來的「跨鳳乘龍」，於此就正式清楚明確出現。

這故事既廣為流傳，唐宋以後至明清，都有詩人歌詠其事，大多是美好情人的寄意。對蕭史弄玉愛情故事的最大承繼和改編發展的，其實不在詩文，而是《東周列國志》的第四十七回「弄玉吹簫雙跨鳳　趙盾背秦立靈公」[十七]。《東周列國志》將極簡短的情節作了鋪敘，蕭史自稱原是「上界仙人，上帝以人間史籍散亂，命吾整理。乃以周宣王十七年五月五日，降生於周之蕭氏，為蕭三郎。至宣王末年，史官失職，吾乃連綴本末，備典籍之遺漏。周人以吾有功於史，遂稱吾為蕭史，今歷一百十餘年矣。」至此，蕭史的仙家身世，亦有了交代，這樣的情節亦在清代雜劇中沿用，成為蕭史弄玉的愛情故事的重要發展。

可見，雖然自漢至清的二千年，蕭史弄玉的故事盛傳不衰，但也只多流於典故題材的襲取，很少見到有重要的發展。但同時可以肯定的是，這故事卻已根深柢固地種在中國傳統文化的土壤，無論詩詞文章、小說戲劇，甚至於童蒙讀物，都可見到，而且引用

的都是一時名重的詩文作家，當中既有慷慨英烈（如陳子龍），也有宮體詩人（如王彥泓），不過文人沿用此故事，取其意則不外乎美好情人或出塵登仙的簡單概念，要真正成為舞台上活生生吸引人的生動故事，卻似乎仍然要待唐滌生粵劇劇本的出現和改編，方可完成。

《跨鳳乘龍》的故事情節，在沿承襲用二千年後，由東漢到清代，基本的故事情節都無大發展和改變。只有到了二十世紀的五十年代，在香港的粵劇舞台有了重要而有意義的發展和改編，這又是粵劇劇本呼應中國戲曲文學的一次承繼與轉化。

由舞台劇本到戲曲電影，故事最重要的改動是主角蕭史的身份。《跨鳳乘龍》在一九五六年的舞台版本，基本上沿用傳統的蕭史和弄玉的愛情故事，特別是明清兩代的小說戲曲。除了馮夢龍的《新列國志》對故事有點染鋪敍，明清兩代均有以蕭史和弄玉的故事為內容的雜劇作品，但都只是套用傳統情節，並無甚麼補充和發展。

明代萬曆年間有鄧志謨（生卒不詳）的《秦樓簫引鳳》，此劇又名《秦樓蕭史》。鄧志謨約為嘉靖萬曆時候人，《秦樓簫引鳳》一劇收於鄧氏的《花鳥爭奇》卷一。他與馮夢龍大約同時，但他在雜劇中寫蕭史和弄玉的愛情故事，卻完全襲取一直流傳的簫聲引鳳來接，夫妻攜手登仙的基本情節，與《新列國志》的改動和鋪敍全不相關。

劇情寫蕭史原是凡人，因精於簫樂，被秦穆公招贅為弄玉公主的駙馬。婚後夫妻生活美滿快樂，穆公築凌虛樓供夫妻居住。適逢中秋佳節，夫妻飲酒賞月，吹奏簫曲，引來一對鳳凰在樓前飛舞，蕭史以手相招，鳳凰飛入樓中，夫妻遂各乘一鳥凌空而去。可見情節完全承襲傳統故事，劇的結尾，夫妻合唱的曲辭：

【前腔】扶搖風上行，太空中，綵鳥更作驊騮騁。銀蟾皎，珠斗明，金風硬，重霄自有青雲徑，人間道路偏綿亙，軒轅騎着鼎湖龍，飄然脫卻塵凡性。

【尾聲】靈禽雙跨今何幸，想仙籍曾題了名姓。再不到紅塵路上行，休要在青瑣闥邊等。〔十八〕

「飄然脫卻塵凡性」，劇本的重點在樂曲和文詞，所以明代祁彪佳《遠山堂曲品》評此劇說：「蹈襲成曲，惟兩簫詞冷冷飄灑，想別有所本。」〔十九〕主題仍然離不開擺脫凡塵世俗，仙籍題名。

另外，根據《古本戲曲劇目提要》所記，清代有《跨鳳乘龍》雜劇，作者不詳，僅一折，情節大抵依《新列國志》，只刪去夢會的部分。有清抄本傳世，《古本戲曲劇目提要》記此劇：

一名《吹簫引鳳》。作者不詳。此劇未見著錄。全劇僅一折。其本事出自漢劉向《列仙傳》。述春秋秦穆公女兒降生時，有人獻璞，琢之成玉。其女對此玉愛不釋手，故起名弄玉。弄玉聰慧絕倫，喜吹笙，故此穆公令人將玉琢為笙。弄玉在鳳台吹之，隱約聽見有簫聲配合。穆公遣孟明前往華山探訪，果訪到一位飄逸若仙的男子，名蕭史。此人善吹簫，簫聲能使珍禽翔集庭前，穆公將弄玉許之為妻。二人合巹，蕭史教弄玉吹《來鳳曲》，宮娥手持花卉翩翩起舞，蕭史、弄玉簫笙合之。一曲未完，鳳台前忽現一龍一鳳。弄玉問蕭史何故，蕭史告之，他本是仙界人，玉帝以人間史籍紊亂，命他下凡整理。五月五日降生蕭氏之家，取名蕭三郎。至周宣王末年，史官失職，他連綴本末，修典籍之遺漏。周人以之有功於史，故稱其為蕭史，今已歷一百一十餘年。現上帝命他為華山之主，與弄玉當有夙緣，故以簫聲引合。既成姻好，不能久戀人間，今夜龍鳳來迎。

說完二人乘龍跨鳳，騰空而去。[二十]

由明入清，雜劇中的蕭史，雖由凡人變為「本是仙界人……為華山之主，與弄玉當

有夙緣」，但清代雜劇仍沒有擺脫夫妻最終「乘龍跨鳳，騰空而去」的結局。可見一直以來，蕭史本來或是有仙緣的凡人，又或是神仙下凡。由劉向到《東周列國志》和明清兩代雜劇，故事情節的主要框架大概，都沒有太大的改變。這段愛情故事，既無波折，也絲毫不見複雜奇情，而且更無任何悲苦愁困的情節。傳統上，對這故事的理解，只是神仙眷屬的凡間相遇，再結合升仙，情節簡單。兩千年來的流傳，一面倒地幸福完美，充滿童話色彩的美麗愛情傳說。也因為情節和立意均較簡單直接，所以雖家喻戶曉，廣為詩文引用，但又不見得很受小說戲曲家所重視[二十二]，數千年來故事情節和立意，都無大發展。只有到了二十世紀五十年代，在唐滌生筆下的粵劇舞台演出和後來的戲曲電影劇本，情節才出現重要的改編，成為蕭史弄玉愛情故事中，流傳發展過程最重要和突破性的轉變。

　　蕭史弄玉的愛情故事，在粵劇演出中出現了兩處非常重要的故事情節變化。首先是加入了蕭史在鳳台以簫聲應選之後，本來已得到秦穆公的賞識。這時候，秦國太后忽然出場，嫌棄其出身和身份地位貧賤，強逼兩人分開，最後穆公因為不敢迕逆母親，所以被迫將蕭史和弄玉放逐華山。雖然仍然是神仙下凡與公主弄玉的愛情故事，但是卻不再只是了結仙緣的幸福愛情故事，而是歷盡人間阻撓和白眼[二十三]，最後

才重返仙庭。

到了戲曲電影及現在舞台演出的故事版本，再出現第二處故事情節的重要改動，就是蕭史的真正身份。傳統的跨鳳乘龍故事，是仙人下凡，以簫聲引弄玉上天的神仙眷屬故事，戲曲電影中，將蕭史原是華山主「借屍還孽債」的情節，改為蕭史是戰亂中流落秦國的世子。編劇家或許受到晉國公子重耳曾流落在外，最後得秦穆公協助回國登位的史實觸發〔二十三〕。這可以說是數千年來，蕭史弄玉故事情節的最大改動。經此一改動，蕭史是凡人貴冑而非神仙，故事的超現實色彩全部抹去，變成現實人間的王子與公主的愛情故事。華山主是假的，夙世仙緣是一場誤會，少了幾分神仙味道，但現實情愛的真摯堅毅，卻變得更豐富和有說服力，更打動觀眾。

這一改動，更重要的是將本來非常簡單平凡的升仙傳說，寫成複雜豐富的愛情故事。當中有了順逆發展，戲劇衝突和張力亦因此出現與完成，人物形象也因為劇中的遭遇，展現了性格和當中崇高的情操。由傳統到舞台，再到戲曲電影，整個故事的發展改編，可以說是數千年來，眾多但破碎的詩文記載，以至明清以來可見於這故事的斷簡殘篇，作了極佳的總結和整合，成為故事完整、人物形象性格鮮明的佳作。這是唐滌生作為粵劇編劇家的藝術造詣，也是他承傳發揚文化的功勞貢獻。

第三節　改編京崑地方戲

除了改編中國古典傳統戲曲名著，唐滌生粵劇劇本的另一重要題材來源是「京劇及其他地方劇種」。唐滌生友儕之中，不乏喜愛京崑，甚至票友之人，因此常有認識接觸的機會。他於上世紀三十年代末與鄭孟霞結婚，鄭是上海京劇名伶、京劇青衣，擅長舞蹈，是上海名流界中紅人，被譽為「上海四大美人」之一。一九五五年，唐滌生導演的時裝電影《花都綺夢》，她與白雪仙的一場西班牙舞，非常精彩，足見其舞藝底子深厚。

鄭對京劇和中國戲曲有很深的認識，因此一直鼓勵唐滌生將京劇元素帶入粵劇，對於唐滌生的粵劇劇本寫作有很大影響。唐為她所編寫的劇本，多是從京劇改編，如《水淹泗州城》和《霸王別虞姬》等。

對於改編京崑及地方戲，唐滌生從來不避；不但不避，而且樂用而善用。改編京崑地方戲更加成為他寫作粵劇劇本的重要題材來源，成就了多齣至今不衰的名劇。例如一九五八年為麗聲劇團編寫的新劇《百花亭贈劍》，故事情節集中而簡單，就是「部分從崑曲京劇都受到重視的劇目，唐滌生自己已指出：『部分從崑曲京劇脫胎出來的粵劇』[二十四]，這是在崑曲京劇老前輩俞振飛指出『平劇老先生程艷秋〔註：即程硯秋〕在死前三日曾排演《百花贈劍》，崑劇老前輩俞振

飛先生和言慧珠小姐曾以《百花贈劍》一劇出國獻演，可知《百花贈劍》的內容是如何的豐富，價值如何的高貴。」[二十五]

早在薛覺先執劇壇牛耳的時候，已開始吸納京劇的精華部分，希望多元化地引入中西不同藝術元素，藉以改良粵劇。到了唐滌生，一樣認為京崑是粵劇吸收改良的重要泉源，因此從來都不放棄這方面的工作。他為芳艷芬的新艷陽劇團撰寫《白蛇傳》時，在「第十三屆特刊」寫的〈介紹《白蛇傳》〉一文，既道出此劇的劇本所本，更流露了對崑曲演出的強烈欣賞：

適崑曲大師俞振飛先生寓港，作者知《白蛇傳》創自崑劇，而《借傘》、《斷橋》等關目、身形之美、傳神之妙，無過崑劇。再三求教於俞先生，幸俞先生不嫌才薄，以崑劇原曲見贈。苦苦研究之下，遂感崑曲之美，遠非粵劇所及，身段舞蹈，更非粵藝所能仿效萬一……。[二十六]

我們今天看《蝶影紅梨記》的「離府」和《再世紅梅記》的「相府裝瘋」、「脫穽救裴」等場口，皆可見到京崑藝術的滲入。對於吸取地方戲劇精華或改編，唐滌生向來同意，而且認為是提升作品質素的好方法。他在一九五六年一封給當時利舞台戲院司理袁耀鴻的

回信中，曾說寫《梁紅玉》的劇本時「參考了國內六大名家的話劇和越劇舊本」[二十七]，而且認為這齣戲和《紅樓夢》等，都比之前的《琵琶記》劇本會有進步。[二十八]

雖然有意吸收各地方戲的特點和精華，但唐滌生又清楚意識到，身為粵劇編劇，理應，也是責任之所在，保留和發揚粵劇獨特的精神面貌，所以他改編《六月雪》，曾自謂：

> 故作者盡其心力，窮三月來之搜索、構思，決傾盡人力、物力以編排此劇，而得旋轉舞台之助，務使《六月雪》有突出之風格，而與各地方戲劇演出有不同之特點，因不敢謂改編得體，冀能使嶺南曲劇，能有更進一步接近時代水準而已。[二十九]

所以他的改編，不是隨便的工夫，而是有針對不同地方劇種的特色優劣來調動處理：

> 由於粵劇之場口不如雜劇，切忌太長，而風格亦不如平劇之古樸，切忌沉悶單調，終使畫虎不成。……作者當慎重保留其原有之純粹。[三十]

像他的另一名劇《香羅塚》，也是有「多少根據程硯秋的《香羅帶》脫胎而來，不過，只是多少而已」[三十一]。而且他會就着主題作出改動：

為使香羅帶的高潮如波瀾起伏，小節上的缺點總是有的，希望觀眾能認識清楚《香羅塚》的主題，我想，雖有小節上與地方戲劇不同，也是無傷大雅的。[三十二]

《香羅塚》取得成功，之後一年，唐滌生再為吳君麗改編另一部傳統越劇劇目《雙珠鳳》，他在〈我編寫粵劇《雙珠鳳》的動機〉中，把發現和改編故事的過程說得很清楚。[三十三]到了為仙鳳鳴寫《九天玄女》，就是有意識地在各地民間故事和戲劇吸取題材，加上自己的改編。[三十四]寫《白蛇傳》的時候，又自言得到崑曲大師的幫助：「再三求教於俞先生」。[三十五]

改編這些地方戲，資料不足，再加上中國戲曲發展至明代後期，已出現搬演的「折子化」，王國瓔指出：

……可見戲曲搬演的「折子化」，在明代後期已經開始通行於劇壇。又如乾

隆年間由李宸等編纂並經刊刻的《綴白裘》戲曲集，收錄當時流行劇壇經常演出的崑曲傳奇劇本八十多部作品中，包括四百齣折子戲，以及五十多齣花部戲，更充分說明，每本動輒幾十齣的傳奇劇，已不能適應舞台的表演藝術，與一般觀眾看戲消閒的趣味亦有距離。……折子戲的演出，在清中葉以後，已經成為戲曲搬演的主要形式。〔三十六〕

所以在唐滌生吸收和改編這些地方戲的過程中，經常都只是掌握零碎的一兩折，例如為麗聲劇團編寫《百花亭贈劍》，僅憑崑曲「設計」、「贈劍」兩折斷簡零篇，崑曲一般只演一段，此亦足見地方戲不重完整故事。唐滌生對這些故事的改寫敷演，正助其流傳，也是清中葉以來雜劇的「文學回歸」。上一章引述過他自言「費一月之時間，補句填字」寫成全本的粵劇完整故事。但他同時強調：「我曾費了三個月的時光把《百花亭贈劍》的故事編成完整，除了保持了固有優美的傳統藝術以外，還加重了劇中的矛盾力，和誇耀了這戲的主題力量」。〔三十七〕這種補綴擴充的編劇工夫，一者能見唐滌生敷演故事的能力，另外也明白看到他對這些流傳甚久、日漸淪為「有段無篇」的優秀作品的保存和發揚。

到了改編周朝俊的《紅梅記》為《再世紅梅記》，唐滌生最先也是在孫養農夫人處得「脫穽」、「鬼辯」二折手抄。[三十八]事實上，很多地方雜劇也搬演過《紅梅記》的故事，唐滌生在改編這些古典名著或地方戲過程中，往往能抓住最有表現力的情節關目：「我記得某地方雜劇中《鬼辯》一折裏有如下的曲詞，是李慧娘罵賈似道的：『笑君王一時錯認了好平章，陰司裏卻全然不睬爾這賊丞相！』……這便是《紅梅記》的明朗主題，也便是拙編《再世紅梅記》的唯一根據點。」[三十九]

唐滌生一生所寫的劇本中，有不少是改編自地方戲的作品，其中的《販馬記》，就是京劇著名作品，朱少璋指出此劇：「首演的時候是用來『賀歲』的，因此劇情兼具輕鬆諧趣的元素，公演時觀眾反應很好，加上此劇乃改編自梅蘭芳俞振飛兩位前輩的首本，以改編國劇劇作標榜，也很能引起觀眾的關注和支持。」[四十]

此劇故事見於京劇，並非取材於傳統戲曲名著。葉紹德說：

《販馬記》的故事，即是《桂枝告狀》。該故事流傳於廣東民間已久，連木魚書也有記載，該劇以《販馬記》為名，是根據京劇的劇名而定。如果我沒記錯，《販馬記》乃是於一九五六年頭，利榮華劇團賀歲第二個劇本。[四十一]

這是唐滌生為任白「利榮華」時期所寫的劇本，首演於一九五六年二月二十三日，是當時的賀歲劇。既不是改編自傳統戲曲名著，文學負擔相對較輕，加上這是仙鳳鳴成立前作品，藝術要求與四大名劇等不同。再加上是為了賀歲演出，喜劇色彩濃厚，據葉紹德憶述，此劇在當時很受觀眾喜歡，甚至說「上演期間，盛況空前」。〔四十二〕到了仙鳳鳴劇團成立，在一九五六年六月在利舞台第一屆演出，首個演出劇目就是《販馬記》。〔四十三〕

整個劇本的故事並不複雜，但情節細碎，對於編劇怎樣可以乾淨俐落帶出和推展故事，有一定難度。從題材類型看，這是傳統戲曲中的家庭劇。家庭劇的戲劇矛盾不在愛情線上，因此唐滌生下筆角度和追求不同，欣賞其精彩處的角度也不同。雖然並非來自傳統古典文學名著，但這種以家庭倫理關係為故事內容，卻在中國戲曲中有悠久的歷史。日本學者青木正兒《元人雜劇概說》中，就曾把元雜劇分為十二類，其中「悲歡離合」一類，大抵就是這種題材。〔四十四〕據不少元雜劇的學者研究，這類題材在元雜劇中是常見的。〔四十五〕

談《販馬記》並不容易，在現存唐滌生二十多篇文字中，沒有提到對此劇的寫作過程和心理，因此不能直接掌握他的寫作心路歷程，也看不到他自己對此劇的評價。不過

這是一齣較「輕」的作品，可以肯定。此劇與唐氏其他許多改編自文學名著的作品不同，無論劇名是《販馬記》、《奇雙會》、《褒城獄》，甚至是《桂枝告狀》，都未見於傳統古典戲曲劇目，至少我們在《古本戲曲劇目提要》完全見不到。劇中人物如趙寵、桂枝、李奇等，一概史不見其人，純為虛構。

欣賞此劇，較集中在唐滌生的舞台場面調度、氣氛處理等。葉紹德對此劇有很高評價，特別稱讚「寫狀」的一場能吸收京劇精華：「編劇手法比以往遠勝許多。尤以『寫狀』一場，他吸收了京劇的精華，融化了粵劇演出，完全沒有半點京劇的痕跡，而有京劇的優點，在寫作方面又跨前一步。」〔四十六〕融化京崑於粵劇，自成面目，又能生出許多不同的趣味，的確是唐滌生改編這些作品的重要特色和成就。

註釋

〔一〕陳守仁著：《唐滌生創作傳奇》（香港：匯智出版有限公司，二〇一六年），頁一一五—一二一。
〔二〕同上註，頁一四二。
〔三〕同上註。
〔四〕同上註，頁一六九。
〔四〕唐滌生作品中，也有個別不在此兩大類別題材來源而受到重視的成功作品，例如芳艷芬主演的《程大嫂》，由於數量不多，不贅。

64

〔五〕此段引文見〈我以那一種表現方法去改編《紅梅記》〉，見陳守仁著：《唐滌生創作傳奇》（香港：匯智出版有限公司，二〇一六年），頁一八七—一八八。亦可參看潘步釗《五十年欄杆拍遍——唐滌生粵劇劇本文學探微》一書對此劇的傳承和改編的分析。

〔六〕可參看上註拙著中各章對所引六部「仙鳳鳴」作品的分析。

〔七〕唐滌生《《白兔會》的出處及在元曲史上的價值》，見陳守仁著：《唐滌生創作傳奇》（香港：匯智出版有限公司，二〇一六年），頁一七二。

〔八〕周貽白著：《中國戲曲發展史綱要》（上海：上海古籍出版社，一九七九年），頁二二五。

〔九〕見張庚等主編：《中國大百科全書・戲曲曲藝》（北京、上海：中國大百科全書出版社，一九八三年），頁七。

〔十〕關於《蝶影紅梨記》改編技巧的討論，可參看拙著《五十年欄杆拍遍——唐滌生粵劇劇本文學探微》第二章。

〔十一〕可參看劉燕萍〈小道具：紫釵與試鍊——論唐滌生編粵劇《紫釵記》〉，收於劉燕萍、陳素怡合著：《粵劇與改編——論唐滌生的經典作品》（香港：中華書局，二〇一五年），頁三十九—七十六。

〔十二〕由於筆者未能見到原作劇本，文中曲詞據網上任白《琵琶記・廟會》的現場錄音抄錄。

〔十三〕曾永義著：《中國古典戲劇的認識與欣賞》（台北：正中書局，一九九一年），頁四二一。

〔十四〕《列仙傳》作者一般署名劉向，魏晉時人每多採用此說法，本文沿用。宋代陳振孫對劉向撰寫《列仙傳》的說法提出懷疑，認為此書行文不類西漢時候的文字，今人李劍雄認為：「此書雖為劉向著作，在書籍流傳依靠抄寫的古代，不能保證沒有魏晉以後人的文字或內容的攔入。」說法較中肯可取。見李劍雄譯註：《列仙傳全譯／續仙傳全譯》（貴州：貴州人民出版社，

〔十五〕 一九九九年），頁八。

有些資料把蕭史弄玉的故事說成是「秦晉結緣」的出處，其實並不準確。這些資料如香港電影資料館編《唐滌生電影欣賞‧梨園藝萃迎千禧》（香港電影資料館珍藏，一九九九年）中說：「《跨鳳乘龍》是唐滌生編撰的喜劇，亦即『締結秦晉』成語的來源。」又如此劇在吉隆坡巴沙律星光大戲院演出的特刊就寫有：「已故名劇作家唐滌生改編撰曲最佳作。」可是參看《史記‧晉世家》、《秦本紀》、《左傳‧僖公二十三年及二十四年》和《國語‧晉語》等記載，秦晉之好應是指秦晉兩國數代結姻之事，與蕭史弄玉的情事無關。

〔十六〕 自先秦以來，鳳凰多連用，指同一種鳥，傳統觀念中，鳳是雄性，凰是雌性，漢代司馬相如就有「鳳兮鳳兮歸故鄉，遨遊四海求其凰」（《鳳求凰》）的詩句。可是在更多時候，古人愛將鳳凰作一種鳥的概念來處理。至於龍，在先秦或漢代之前，地位及不上鳳凰，亦不一定用作祥瑞或尊貴之物。參看李誠著：《楚辭文心管窺》（台北：文津出版社，一九九五年），第四十五至四十七章。

〔十七〕 關於春秋列國故事的平話，最早見於元代。明代余邵魚（生卒不詳，嘉靖、隆慶年間在世）撰《列國志傳》，明末馮夢龍加以改編，成《新列國志》，共一百零八回，藝術性大大提高。到清代蔡元放（生卒不詳，乾隆年間在世），加以修訂，補入序言和註釋等，易名《東周列國志》。由於故事情節在《新列國志》已大抵固定，後世多以馮夢龍為編者，例如人民文學出版社出版此小說時，就同以馮夢龍和蔡元放為編者。

〔十八〕 見《花鳥爭奇》卷一，明清善本小說叢刊初編，第七輯。

〔十九〕 見李修生主編：《古本戲曲劇目提要》（北京：文化藝術出版社，一九九七年），頁二一八。

〔二十〕　同上註，頁七九五。

〔二十一〕　例如中國古典戲曲文學中最重要的元雜劇和明清傳奇，均未見有以寫蕭史弄玉的愛情故事傳世；其他如哈爾濱出版社編刊出版的《中國歷代愛情文學系列賞析辭典》，記述近一百個被寫入歷代小說戲曲的中國愛情故事，就沒有蕭史和弄玉的愛情故事，主要原因亦應為故事並未廣泛被歷代小說戲曲家等所援用，寫成極具藝術價值的敘事文學作品。

〔二十二〕　在一九五六年二月上演，由唐滌生為利榮華劇團編寫的劇本中，在第五場和第七場（尾場），除了太后和兩位公主對蕭史弄玉的愛情多方阻撓，又出言譏諷，弄玉年初一回宮，連宮女也予白眼。可參看《跨鳳乘龍》泥印劇本，原香港中文大學戲曲資料中心藏。

〔二十三〕　根據《左傳·僖公二十三年、二十四年》記載了晉文公尚為公子重耳時，曾避驪姬之迫害而流亡在外，過了十九年流亡的生活，後來得到秦國的支持，於僖公二十四年回國奪回政權，做了晉國國君，並成為諸侯霸主。這段歷史與《跨鳳乘龍》無涉，戲曲電影版本中，蕭史的一句曲辭：「我不是活神仙，更不是華山主，乃是晉國世子懷嬴」，乖離史實甚矣。根據史實，懷嬴為秦穆公之女，曾嫁在秦為質的晉公子圉，後重耳回國時，秦穆公將宗族五個女子嫁給他，懷嬴也在其內。

〔二十四〕　唐滌生《繼《香羅塚》、《雙仙拜月亭》、《白兔會》後編寫《百花亭贈劍》》，見陳守仁著：《唐滌生創作傳奇》（香港：匯智出版有限公司，二〇一六年），頁一七九。

〔二十五〕　同上註。

〔二十六〕　陳守仁著：《唐滌生創作傳奇》（香港：匯智出版有限公司，二〇一六年），頁一七一。

〔二十七〕　同上註，頁一三三。

〔二十八〕　同上註。

（二十九）《關於〈六月雪〉》，載馮梓著：《芳艷芬傳及其戲曲藝術》（香港：獲益出版事業有限公司，一九九八年），頁九十五。

（三十）同上註。

（三十一）《拉雜談〈香羅塚〉》，載《麗聲劇團第三屆團刊》，封面內頁，香港：麗聲劇團。

（三十二）同上註。

（三十三）《我編寫粵劇〈雙珠鳳〉的動機》，載《〈雙珠鳳〉特刊》，頁三一四，香港：麗聲劇團。

（三十四）《拉雜寫〈九天玄女〉》，載《仙鳳鳴劇團第六屆演出特刊：〈九天玄女〉》，頁四一五，香港：仙鳳鳴劇團。

（三十五）《介紹〈白蛇傳〉》，載《新艷陽〈白蛇傳〉》（第十三屆）特刊，頁二，香港：新艷陽劇團。

（三十六）王國瓔著：《中國文學史新講》「下冊」（台北：聯經出版事業股份有限公司，二○一四年），頁一○八二。

（三十七）繼《香羅塚》、《雙仙拜月亭》、《白兔會》後編寫《百花亭贈劍》，見陳守仁著：《唐滌生創作傳奇》（香港：匯智出版有限公司，二○一六年），頁一八○。

（三十八）《我以那一種表現方法去改編〈紅梅記〉》，載《仙鳳鳴劇團第八屆演出特刊：〈再世紅梅記〉》，頁四一五，香港：仙鳳鳴劇團。亦見陳守仁著：《唐滌生創作傳奇》（香港：匯智出版有限公司，二○一六年），頁一八五。

（三十九）同上註，頁一八七一一八八。關於《紅梅記》的改編，也可參看拙著《五十年欄杆拍遍——唐滌生粵劇劇本文學探微》第七章。

（四十）朱少璋：《識曲聽其真——新版序》，見匯智版《唐滌生戲曲欣賞》（三），頁十一一十二。

（四十一）匯智版《唐滌生戲曲欣賞》（三），頁一九九。

（四十二）匯智版《唐滌生戲曲欣賞》（三），頁三〇九。

（四十三）《姹紫嫣紅開遍——良辰美景仙鳳鳴》「卷三」（香港：三聯書店（香港）有限公司，一九九五年），頁一四八。

（四十四）青木正兒著：《元人雜劇概說》（北京：中國戲劇出版社，一九八五年），頁三二。

（四十五）例如王建科《元明家庭家族敍事文學研究》中將元雜劇「家庭戲」分為九類，又引譚美玲〈元雜劇家庭劇日本研究〉中說佔「三分之二強」，見《中山大學學報》（社科版），二〇〇二年，第四期。

（四十六）匯智版《唐滌生戲曲欣賞》（三），頁二四一。

第三章

藝術與匠心

緊接上一章談唐滌生怎樣深化豐富、傳承總結故事題材，不論是傳統古典名著，或者是京崑地方戲的改編，唐滌生這種藝術處理的編劇技巧水平，的確是自有粵劇編劇家以來，甚至是中國近千年古典戲曲家中，少有能達到的。本章就戲劇矛盾、改編技巧和情節處理等方面，再進一步予以分析介紹。同時要注意，這種進步和水平，與唐滌生本身曾接觸涉獵不同藝術和身旁師友有很大關係，在本章後部分，亦會論及。

第一節　戲劇矛盾的處理

唐滌生所編的戲好看，其中重要的原因是善於安排排場情節，結構緊密，抓緊主旨，又能集中深刻表達，掌握故事劇情的吸引觀眾和動人之處。本身亦是非常出色編劇

71

的葉紹德，曾經提出寫戲不止是寫曲詞唱情：「因為我是從學寫粵曲而轉為編劇，所以在寫唱情，我大膽地說一句應付有餘，但在整體戲的結構和推動，真是大傷腦筋。」[一]

另外他比較唐滌生與他之前粵劇編劇的分別：「遠的不說，就以三十年代的劇本與唐氏的作品作一比較，以前劇本，有些分為二十多場，例如員外出門一些口白滾花就算一場，非常零碎。唐氏用話劇分場法，精簡成為六場至七場，劇情緊湊，刪繁就簡，至於曲口寫法，遠勝前賢。」[二]

用話劇分場法，令情節更集中緊湊，固然是唐劇一大優點，但這仍然只是框架結構上的改善，可是如何製造戲劇矛盾和情節張力，「戲的結構和推動」，則更加是唐滌生勝過其他編劇之處，亦令粵劇擺脫了中國傳統戲曲戲劇矛盾薄弱的缺點。中國傳統戲曲以抒情性為主，「樂」是最重要組成元素。葉文海指出：「這種『樂』的精神在中國文學中就體現為『聲詩』的傳統。中國的詩、詞、曲說到底都是一種『聲詩』，都是可唱的文學。」[三] 所以作為敘事文學的傳統戲曲，始終滲進濃厚的個人主體抒情成分，不論元雜劇或明清傳奇，無論曲詞賓白，文學作用和傳情本質，基本上與傳統詩文是一致的。因此歷來戲曲人物角色的唱詞，都是重抒情不重敘事，戲劇矛盾的存在和呈現、人物內心世界情感，主要是和客觀環境或周遭世界產生，而很少是人物角色處境之間的矛盾，因

此不易在故事情節產生很大的戲劇張力，這是中國傳統戲曲普遍特點。

像《趙氏孤兒》、《竇娥冤》等，出現劇力逼人的矛盾衝突，在傳統戲曲作品並不多見。這種重抒情不重敍事，在傳統的粵劇劇本，很常見，唐滌生的優秀粵劇劇本，則結合現代戲劇的處理方法和技巧，某程度上融合中西戲劇的特點，既保留傳統戲曲的抒情性，也處處展現劇力萬鈞的戲劇矛盾，達到中國戲曲史上少有的藝術高度。

以改編京劇《香羅帶》為例，可見出唐滌生如何突出作品主旨，收緊人物角色間的情境關係，從而進一步加強全劇的張力，令齣齣戲比原來的京劇劇本變得更深刻動人。

談《香羅塚》的改編，或者應要從京劇說起。根據京劇名家荀慧生在《荀慧生演出劇本選集》第一集中所說，他幼年曾多次演出梆子傳統戲的《三疑計》。這原本是一齣悲喜劇，最初僅得一折，他將原劇改編成京劇。改編時，將睡鞋改為女子所用之羅帶，亦將戲名改隻纏足睡鞋，而陸世科則是老儒生。改編時，將睡鞋改為女子所用之羅帶，亦將戲名改為《香羅帶》。

唐通夫婦本為中年之人，陸世科一角改用小生扮演。此劇於一九二七年編成，同年八月十二日在北京開明戲院首次演出。此劇情節曲折，通過喜劇手法，諷刺了主觀用事、只憑臆測、不講證據、處事魯莽的唐通及陸世科。

這是唐滌生《香羅塚》的故事來源。上一章曾引用唐滌生自己說：「《香羅塚》也是

有多少根據程艷秋的《香羅帶》脫胎而來，不過，只是多少而已。」說是程硯秋，未知是否有誤。姑勿論如何，《香羅塚》的改編，有很多唐滌生加入的藝術處理，反映他作為高水平粵劇編劇，對主題意旨、故事張力、老倌特點各方面，都注入了許多藝術加工，不是簡單直接取用的改編，而是有自己對故事的感受理解和演繹表達。

首先，從主題看，唐滌生不只是諷刺趙仕珍和陸世科的魯莽主觀，更重要是表達在古代男權當道的社會，女性受到無理欺壓，任人擺佈的可憐和悲哀。印在〈麗聲劇團第三屆特刊〉內的〈拉雜談《香羅塚》〉一文中，他把這主旨說得很清楚，是理解《香羅塚》改編時，作者藝術思考的重要資料。首先就主題，唐滌生解釋說：

它的主題是古來以男性為中心社會，女性一般是可憐的，正如這香羅帶的女主角林茹香，她沒有做錯事，而受辱於丈夫，險些還被殺於知己，所以，最後她便提出血和淚的控訴，雖然，為使香羅帶的高潮如波瀾起伏，小節上的缺點總是有的，希望觀眾能認識清楚《香羅塚》的主題，我想：雖有小節上與地方戲劇不同，也是無傷大雅的。[四]

的確，唐滌生改編京劇《香羅帶》為粵劇《香羅塚》，沿用大部分故事情節，只改變

了部分情節，最重要是人物角色間的關係，花了很多心思，加強了全劇的悲劇氣氛和劇力。這些「小節上與地方戲劇不同」，恰恰就是劇作者的用心所在，值得觀眾讀者仔細留意。為了配合全劇的主題和氣氛調子，唐滌生除了刪減調整了一些場口和情節的安排外，也刪掉了在京劇劇本中許多調笑的曲白。其中在京劇劇本的第六場「釋疑」中，唐通（即粵劇中趙仕珍角色）知道自己錯怪妻子後，不住道歉，婢女春鶯和林慧娘（即粵劇中的林茹香角色）卻不住諷刺他，氣氛輕鬆惹笑，節錄一些於下：

唐通白：哎，春鶯，你替我勸解勸解。

春鶯白：我只會叫門，不會勸架，再說我主僕二人乃是通同作弊呀！

唐通白：她也端起來了！噯，春鶯，你我是一家人哪！你上前替我說幾句好話吧。

春鶯白：幸虧是一家人，要不是一家人，我們娘兒倆的這個腦袋差點要分家。

唐通白：娘子，你再不饒我，我就要碰死了！

春鶯白：老爺、老爺，您別碰死呀……

……

（唐通信以為真。）

唐通白：是哇！

春鶯白：你死在寶劍之下，比碰死爽快的多呢！

……

唐通白：那先生經過此事，只怕他也要辭館了，我要到館中數衍他一番。

林慧娘白：你見了先生必須把我的冤枉對他言明。

唐通白：那個自然。看天色已明，我要到書房去了。

林慧娘白：啊，官人你不能這樣前去。

唐通白：要怎樣前去！

林慧娘白：必須梳妝打扮了前去。

唐通白：你怎麼又提起這些事，再若提起，我就要……

林慧娘白：你要怎樣？

唐通白：我又要跪下了。

這種人物間的抬槓惹笑，本是中國傳統戲曲滑稽性的特點，即使在悲情至極的元雜劇《感天動地竇娥冤》，也會出現。事實上，這種處理有時會傷害或干擾了戲曲故事的感

76

染力。原著「認錯」一場很冗長零碎，頗多「笑位」，唐滌生要寫林茹香的苦命，主題相當嚴肅，因此在這一場，他放棄了大部分的惹笑情節和對答，減去喜劇成分，增強悲劇性。這一來，唐滌生對林茹香的描畫，完整立體得多。她持家有道，愛丈夫，一心希望培養兒子成材，對失意秀才獨具慧眼，成為知己。這樣近乎完美的賢德女子，偏偏就在兩個莽夫，不管有多親多欣賞，不管文習武，也不管職位高低（封侯與中式），竟然受到最大的侮辱和誣陷，唐滌生在這裏，為古來薄命女子發出強烈的控訴。

也為了這主題，整齣戲在人物角色間關係處理十分用心。陸世科與林茹香是知己，這是唐滌生的有意佈置（在前面引文可看到），既突出了林茹香重才而具慧眼，不是一般的落籍煙花；另一方面，更重要是加強了整件事的悲劇性。也因為多了這一層相知的關係，後面陸世科願意攜帶教養喜郎，就變得合情理和富有戲味。輕輕扭捏，劇力就很不一樣。另一個改動是趙勤。這也是中國傳統戲曲忠奸分明對立的程式化處理方法。可是在唐滌生的《香羅塚》，趙勤在趙仕珍離家一場已經痛改前非。依故事情節發展，這個改動其實可有可無，即依京劇劇本的處理，對故事影響不大，那麼唐滌生為甚麼要將趙勤改成好人？我認為這是與他要表達的主題相關。

《香羅塚》寫古代女子的不幸，也寫人的衝動魯莽和主觀成見的可惡可慎。唐滌生努力描畫故事的悲劇性，好女子為兩個自己最親最看重的魯莽男子所迫害，一個毀她清譽，另一個判她斬刑。為了增加整個故事的可悲，感動觀眾，無端闖禍的喜郎多了許多戲份，成為孤兒，對陸世科又恨又感恩，陸為報茹娘遇之恩，甘心代為撫養。另一方面，到知道自己錯判，又辭官千里請罪。多了三娘的角色，老婦人帶着六歲小孩攔途告狀，情狀可悲。唐滌生大大豐富了本來的故事和人物關係，處理情節，真是處處有力，每一人物角色都發揮着作用。

雙生一旦的安排，唐滌生不但派戲均勻，每一場都有人物的矛盾張力。林茹香、趙茹香是恩愛夫妻，世科與茹香互相欣賞，引為知己，至於仕珍和世科，一場酸風妒雨，仕珍和陸世科三個人的恩怨糾葛，錯綜複雜而巧妙，架起了全個戲的精神血肉。仕珍和世科互相欣賞，引為知己，至於仕珍和世科，一場酸風妒雨，引起連場誤會。最後臨安相遇，仕珍知道世科錯判妻子斬刑，怒恨交加，但見到他愛惜關懷自己兒子，又感激感動。想到他的誤判，又完全因為當日自己的魯莽，至於世科說自己之所以會錯判：「一半因為我，一半因為你」「我判她死罪，無非亦欲報你當日一飯之恩」，處處是瓜葛糾纏，真個百感於心，叫觀眾動容。兩個男子，一個威武衝動的魯莽武夫，一個飽讀詩書的主觀秀才，兩人對泣牛衣，最後喜郎跨上父親馬背，千里回

家，舞台畫面非常感人，是非常精彩的場口。這情節在京戲中沒有，反而只是以「唐通捧髻」的諷刺輕輕帶過。唐滌生騰挪扭捏，讓兩位出色名伶同場較量，既合理自然，又成為吸引觀眾的場口。對於演出的老倌，唐滌生充滿信心，而在場口的安排上，有心予以配合，讓其發揮，實在是一流編劇的表現。他說：

第四場看作者的手法，去介紹二人同戲路的巔峰演技。[五]

再一提的，便是每個觀眾，都知道陳錦棠與麥炳榮是同一戲路的，請你在

回頭再說趙勤這角色的安排，也是作者有用意的做法。唐滌生寫悲劇，同樣也道出了整個悲劇產生的背後原因，就是人的妒忌和主觀，這普遍存在於人性之中，不需要有反派小人存在構害，所以趙勤無需要是反派。《香羅塚》的主要人物中，不但沒有反面人物，而且幾乎每個較有戲份的人物，都品德高尚。趙仕珍和陸世科一文一武，都是光明磊落的男子漢，但都有性格上的缺點。偏偏就是這些缺點，使林茹香先受辱，再含冤。這種悲劇更感人、更怕人，因為這些都普遍存在於我們每個人的性格中。《香羅塚》的主題深刻動人，整齣戲好看，就因為它不止演繹了一個悲劇，而且深刻指出了形成悲劇的背後原因，亦揭挖了人性中一些不可把握的弱點。這種藝術心靈，我們從唐滌生的自道可

以印證得到：

《香羅塚》與普通粵劇有幾個顯著而突出的特點，便是開場便能有一個用很巧妙手法的高潮，而且，每一個台柱都是產生這高潮的份子，這是粵劇所不常見的，你們在大戲裏審戲看得多，但，我敢保證你從沒有看過這一場奇異微妙的大審，在公堂裏全是善良的人，而竟產生兩死一離的悲劇。〔六〕

唐滌生很重視，也很欣賞《香羅塚》的故事。但經過他的改編豐富，整齣戲的主題變得非常深刻有意義，觀眾看後，一面哀憐嘆息，一面不知不覺間也會反思人性，這樣的藝術美學效果，豈能簡單視之為普羅通俗娛樂。《香羅塚》一劇，從主題立意、故事鋪展、人物關係、讓老倌發揮，都非常高水平，是幾部仙鳳鳴愛情劇本以外，唐滌生一個非常值得重視的作品。尚要一提，這個「塚」字，也是可圈可點的設計。「香羅帶」縱是縮結了全劇的誤會，但表現的是巧合，可是「塚」就有埋葬斷送的味道，意象色彩強烈，連劇名也透露着作者的立意情思，說唐滌生是傑出戲曲文學家，豈不信哉！

予讀者觀眾感受聯想的空間也大得多。

第二節　匠心獨運的改編

唐滌生另一齣重要而出色的作品《白兔會》，改編自南戲《白兔記》，也是非常成功的作品，從中亦可見唐滌生處理情節和戲劇矛盾的非凡功力。首先，他對《白兔記》在中國戲曲史上的特色掌握得很好，這可見於他〈《白兔會》的出處及在元曲史上的價值〉一文〔七〕。如果比較唐本的《白兔會》和南戲的原著，可以看到唐滌生作了不少牽合增刪，把愛情線和倫理線自然糅合起來，增強人物間的矛盾劇力，令戲變得好看。

《白兔記》故事傳統上的價值，不只文學藝術方面，當然還有古代老百姓的心靈情感寄託和習俗展示、生活的重現等。如上一章曾指出，傳統戲曲中的《白兔記》，不是簡單的愛情故事，而是反映中國傳統文化倫理情感很強豐富的作品。一齣戲中，包含愛情，父母親情、兄妹情、友情、夫婦的患難、分離、信任，母親生養、兄妹扶持，甚至主僕之情，集中各種家庭倫理關係於一身。對丈夫能力的信任，對失路人士的獨具青眼，在《白兔會》中都鮮明突出。劇中情節，又反映和敍述了強烈的田園和舊社會的生活情境，例如入贅、分家、帝王徵、磨房、瓜園、莊稼等，這種樸素的特點和情調，本來就如上文所說，是《白兔記》在傳統戲曲中被重視的重要原因；而各種版本中，後人

81

又較重視成化本，原因也在此。

因此，鄉村倫理的展現，兄妹感情成為重要的情節支線。除了作為反派的大哥李洪一之外，唐本的白兔故事，大大增加了小二哥李洪信的戲份和作用。千里送子、乞乳活兒的情節，在古典戲曲原為竇老所做，現在改由洪信送子，還將一句很重要的口白：「你認嘅就收咗佢，唔認嘅，我就抱佢一路乞回故土，由大哥大嫂生葬呢條可憐蟲。」也改由他説出。〔八〕這口白在原著由劉知遠向郡主所説，反映原著中的劉知遠薄情寡愛，唐滌生這一改動，整句口白的戲劇感染力完全不同。唐滌生着力寫小二哥對劉窮欣賞照顧，疼愛妹妹三娘，再由郡主之口説出「風塵難掩連城璧」，人物的形象突出飽滿。這種安排，除了「六柱制」的派戲考慮之外，小二哥的愛妹重義，對比李洪一的無情惡毒，亦突顯了劉窮失路和三娘遭遇的悲劇色彩，作用很多，不能等閒視之。

唐滌生改編傳統作品，都經過深思考慮，然後擷取選擇，他改編《白兔記》，曾清楚表明：

可知劉智遠與李三娘之情事，流傳極夥，因而附會出白兔，因而附會出瓜精，然瓜精涉於神怪，遠不及白兔來得自然動人。故拙編定名為《白兔會》，

82

綜納各地方傳說，根據無名氏之《白兔記》，加上自己之意見和表現方法而成此劇，縱使改編後面目全非，但求保留光彩，幸識者諒之。〔九〕

這段話可見唐滌生改編傳統古典劇目，不會是簡單的採用，而是有自己的識見選擇、「意見和表現方法」、「但求保留光彩」，以《白兔會》為例，正是很好的說明。除了這裏他自己提到的擷取「白兔引會」外，怎樣處理劉知遠這人物形象，也是全劇要旨和風神所在。

《白兔會》的最重要人物是劉知遠，在宋元以來的傳統故事中，他在愛情上並不專一，至少他再娶岳繡英，與三娘愛情並算不上美麗感人，人物形象並不討好成功。俞為民校註此劇時，曾批評此劇：

……但在具體設置情節、塑造人物形象時，前後照應不夠嚴密，有許多缺漏和矛盾處。這主要表現在有關劉知遠的一些情節上。如一開場劉知遠就自稱「蓋世英雄」，武藝高強，而當李洪一夫婦逼他寫休書時，卻顯得十分懦弱。又如他在軍中娶了岳繡英後，已是一個忘恩負義的人了，可在磨房相會時，向李三娘說了許多衷心話，又變成一個有情人了。性格前後矛盾，這就使得這一人物形

83

象不夠完整。〔十〕

可是在這一點上，宋元以來的故事都不見介意，原著中，夜送錦袍的是岳小姐。〔十一〕

「岳贅」一齣，劉知遠與岳小姐成婚，沒有想到家中妻子，可是由作者到劇中各人物，誰也沒有覺得他背棄了三娘，下場詩是「一對夫妻正及時，郎才女貌兩相宜。在天願為比翼鳥，入地共同連理枝」，這反映古人的婚姻觀念。另一方面，三娘下嫁劉知遠，更無慧眼憐才，只是遵從父命，甚至父親問她願不願意，她竟回答：「爹爹，他是我家牧牛放馬的人，如何使得？……爹聽啟，兒拜啟，山雞怎與鳳凰樓？」〔十二〕既無意歌頌兩人堅貞多磨的愛情，因此自元明以來，大家都不視《白兔會》為愛情劇，而更多是善良被欺壓的反抗，最後善惡有報，所以全劇結尾下場詩：「湛湛青天不可欺，未曾舉意早先知。善惡到頭終有報，只爭來早與來遲。」〔十三〕也因為此劇本來以寫善惡倫理為主，論者認為其實和《琵琶記》很相近。〔十四〕

無庸置疑，《白兔會》一劇，是唐滌生在與任白合作以外的另一佳作，從關目看，流暢合理又分派均勻，場場有戲。全劇由關目、場口的鋪排，到人物形象的塑造，都十分成功，有很強的藝術效果。從縱的角度看，全劇六場，每場都有重心和生旦或其他六柱

發揮的設計，熱鬧寧靜，文場武場都有，安排合宜。除了這些方面，《白兔會》在人物形象和語言的處理也是極為值得欣賞，像李洪一夫婦，都是經過藝術加工後的成功典型，以第一場為例，看似繁複，但每個角色都出場，而且顯現了性格，有熱鬧的群戲，也有動聽的生旦愛情小曲，英雄失路，倩女憐才，洪一夫婦的自討沒趣嘴臉等，全場戲針線細密，並無冷場，由推動劇情，情感抒發到人物間矛盾的開展，都合理悅目。對白唱詞鮮明生動，活現人物思想性格。

這將在後文談「人物角色」和「語言」時，再作補充。從橫的角度看，以第一場為例，看

唐滌生改編此劇的時候，看不到諸宮調的故事，但完整版本的南戲作品可以找到。改編過程中，他將一路以來以散齣折子演出為主的故事，綜納各地方傳說而寫成此劇。既看得出，重新刻劃了劉知遠和三娘一段加上自己的藝術處理，令劇本質素大大提升，堅貞感人的愛情，同時也保留原著古樸自然的情節風格，又注入可觀和感人的形象和劇力，非常成功。根據正史，劉知遠是五代後漢開國君主，是歷史上風雲際會的大人物，但早年英雄失路，落泊受欺負，這樣的情節當然是很有吸引力的故事素材。劉知遠是全劇最重要的人物，早在諸宮調就強調「這人時下別無向當，久後是一個潛龍帝王」。〔十五〕

也是《白兔記》這流傳數百年的故事中，最重要的故事元素。

唐滌生對於這一點，抓得很實，也是全劇的重要經營，今天演出此劇，無論演的還是看的，都應該重點掌握。唐本《白兔會》的第一場，開場劉知遠出台，一開腔就是一段慢板：「淺草困烏雛，餓虎岩前睡。嘆一句塵污白羽，被人笑作寒鴉。」英雄運塞時乖，有志難伸：「凜凜朔風寒，七月微霜降」、「驅寒只要一盃酒，我失運難求半碗粥」，馬上接上李家三兄妹出場，小二哥李洪信仗義憐才，贈「酒一壺，飯一碗」，三娘痴心送贈，大哥洪一夫婦則百般侮辱，一切都圍繞着劉窮開展。劉窮的英雄勇猛和不甘受辱，在全劇中，特別是前三場，劉窮未發跡之前，貫串出現，「劉窮尚有青山在，不向朱門騙飯茶。辛酸淚向眼中藏，低迴未作求憐灑」、「大丈夫來得清，去得明，我要明天至走」、「縱有慈雲憐落魄，愧我無心對月華。銀燈空照斷腸人，何必施恩欲鎖無疆馬」（第一場）；「山鴉欲棄鳳凰巢，怎奈三娘淚滴鴛鴦枕」、「糟糠有意憐失運，壯士難甘受制人。天空海闊好揚眉，綺羅鄉內徒遺恨」（第二場）；「劉郎力可與雷拼，烏雛力比風還勁，記否我伏了紅鬃地上鳴」、「愧無面目再倚泰山傾」、「天生我有用之才，何必自葬於沉沉暮景」（第三場）。開國之君，自應該有英雄形象，唐滌生在這方面繼承和捕捉得很好，也着力刻劃劉知遠，成為今天粵劇《白兔會》傳本的重要藝術特點。

第三節　集編與導於一身

唐滌生粵劇劇本能有極高藝術成就，與他多方面的藝術才能有重要關係。二〇〇九年十二月，香港文化博物館為紀念唐滌生逝世五十周年（任劍輝逝世二十周年），籌辦了「梨園生輝——唐滌生與任劍輝」的「大師的風采」專題展覽。展品中，可以見到不少唐滌生的書法和繪畫手稿，還有印章，都具有相當高的水平，足見他除了文學造詣外，兼具其他藝術才能，堪稱多才多藝的編劇家。[十六]

融合中西，騰挪古今，欣賞唐氏粵劇劇本，還要看他怎樣吸取選擇，再調度整合不同的藝術元素。中國戲曲是綜合藝術，欣賞時不應，也不能割裂地觀賞局部的配合，至少這不是真正顧曲者應有的態度和水平。孔尚任說：「傳奇雖小道，凡詩、賦、詞、曲、四六、小說家，無體不備。至於摹寫鬚眉，點染景物，乃兼畫苑矣。」[十七]倒過來說，創作戲曲劇本，當然包括粵劇在內，也不能只從單一角度考慮，而是兼顧各方面。

在第一章談到唐滌生粵劇劇本的「文學回歸」、「戲曲回歸」，事實上，如果只有這種內向的「回歸」，唐氏劇本就不能在當時有這麼大的藝術成就。唐滌生生於二十世紀前

曲家之難，不管是評論或創作，正在於此。

87

半，中國文學，特別是戲劇演出和理論，都因直接觸到西方藝術而產生很多變化和吸收，再加上唐滌生本身對不同藝術的興趣和涉獵，因此在繼承中國傳統戲曲的特色的同時，有了許多滲入和改良。這種現代藝術的融合和滲入，令唐滌生的作品產生與傳統粵劇劇本不同的藝術效果和考慮。因此欣賞唐滌生的粵劇劇本，眼光和視野也宜從更寬闊層面角度來着眼，方看得清其中值得欣賞的地方。

唐滌生年輕時曾入讀「上海白鶴美術專門學校」，並在藝術氣氛濃厚的滬江大學進修，接觸許多話劇和電影活動。〔十八〕有很好的美術基礎，所以劇本的舞台設計很講究，甚至常附有「設計圖」，例如《帝女花》的「乞屍」一場。其餘證之於今天可見的泥印本唐氏劇本，他無論在佈景、音樂、舞台設計以至人物科介的舞台提示等，無不細緻有序，可以理解他為自己筆下劇本，在自己腦海中完全有完整的圖貌。一代才人，本身的嗜好很多，但大多與藝術有關，除了電影之外，根據鄭孟霞在港台節目《唐滌生的藝術》回憶，唐滌生自謂是「火麒麟」，就是廣東人所謂「周身癮」，即嗜好眾多。早上起床後寫字、畫畫，又喜歡攝影（常為了沖曬相片而夜寢）、釣魚及游泳等，所以肯定他不是一個傳統書呆子的人物，而是個性張揚跳脫，這一點對理解他的粵劇劇本也是重要的。

眾多藝術的薰陶和滋潤，令唐滌生的粵劇劇本變得深厚耐讀，手法和風格也多變而

富現代感，其中得力於西方戲劇和電影不少。上文引葉紹德指出唐滌生以話劇方法分場，減省粵劇劇本的零碎繁瑣，這是重要的引入和進步。在現代話劇吸取優化的養分，唐滌生喜這是唐滌生作為一個粵劇編劇，與其他編劇家不同的地方，也是優勝的地方。愛電影和舞台劇，曾經編寫過不少電影劇本，甚至間中粉墨登場，客串角色。因此論者指出：

> 他寫粵劇，有一個顯著的特點，就是吸取電影藝術手法，這與他經常出入薛覺先的電影製片公司有很大關係。[十九]

他的電影和粵劇劇本，題材也常改編自西方電影，根據葉紹德的記述，他為鴻運劇團第一屆演出而編寫的日戲《富士山之戀》，就是改編自西片《殘月離魂記》，而以日本服飾演出。[二十]

談論唐滌生，我們常會喜歡說他不止是一位編劇，實際上也是導演。說這句話，至少有兩層意思，第一層是他掌握整個劇的思想主旨，深刻準確展現，在上一節討論他改編古典名作和地方戲劇時，已指出了。還有另一層意思，就是他的劇本，通過舞台提示和曲白，已經在指導着演員演戲，鎖定了舞台上的演出可能。傳統粵劇，由「江湖十八本」

89

的演出以來，基本上都是只列提綱，然後由演員自己發揮。所以在早期的劇本，常有「自度」的寫法，也就是演員自己隨意發揮，編劇不列明曲白，更遑論有導演制度。可是唐滌生的劇本，既會指示演出方法、走位、佈景安排，甚至整個戲的演繹要旨關鍵，也常會指出，指導提醒演員。這樣的例子在唐劇俯拾皆是，例如《帝女花》的「香劫」中，利用大量舞台提示清楚列明各演員的動作走位和位置等，令這場不易駕馭的傳統鑼鼓戲，有了明確調度和舞台畫面效果，唐滌生甚至在舞台提示鮮明強調「在排戲時嚴格處理投死之秩序，與伏屍之位置」。種種安排，根本就是現代舞台劇的方法和態度，而當中唐滌生既是編劇，也更是導演。

唐滌生集編與導於一身，劇本曲詞科白，已經在表現人物的同時，協助演員演出。再以「香劫」為例，長平的曲詞有「聽，鼓角喧天」一句，我們從泥印本知道唐氏原來的寫法，「聽」之後有逗號的一頓，清楚說明應理解成有動作指示的曲詞，也即是要演「聽」的動作，因此演員唱這句時就應有「演」的成分〔二十二〕；又例如《再世紅梅記》的「脫穽救裴」，裴禹唱「蘭氣夜襲人漸呆」一句前的「嘩」字，也是唐滌生刻意寫在劇本，裴禹的驚艷和略帶急色，都表露無遺。《販馬記》「第五場」寫桂枝入衙門告狀，趙寵見夫人久入不出，那份又心急不忿，又膽小怯懦的描寫，由口白曲詞到舞台提示，完全協助和教

90

導演員怎樣演活趙寵這角色。（二十二）

葉紹德接受訪問時，指出唐滌生不懂看粵曲樂譜，需先由人代填同音字，他才撰曲。在〈劇本在粵劇史的重要性〉一文中，更說得清楚：「唐滌生雖懂得玩音樂，更懂得唱粵曲，但是對樂譜一竅不通，他填大曲小調，非常艱苦。」（二十三）這看來應是事實，不過今天重看唐滌生的成功作品，並不發現任何明顯瑕疵，而且在舞台實踐上的不斷修正，能夠簡單想像，樂師和老倌可以幫上很大的忙。除了音樂，唐滌生在其他方面，都有很好的條件，令他成為優秀的粵劇編劇。

正因為唐滌生對眾多藝術都有興趣，因此他的粵劇劇本受着許多其他藝術形式所影響。例如《程大嫂》的題材和表達，很明顯有魯迅《祝福》裏祥林嫂的影子，結尾程大嫂漸行漸滅在人群的視線，與祥林嫂的安排很相似。劇中一些場口的設計，也明顯可見唐滌生運用了一些現代話劇手法在粵劇舞台。例如「第三場」，舞台上同時有翠紅產子和幼雯將死。金枝和樹陵同時「狂白」：「呢便生咗叻」、「呢便死緊」，唐滌生還特別補一句舞台提示：「眾梅香在廳不知入衣雜邊房才對，要紛亂始能增加氣氛」，完全是現代話劇舞台導演的做法。「第四場」特別安排「豬籠與花轎出入時一碰成強烈反照介」，暗示人命

如豬，有意的藝術處理，也反映唐滌生會將現代話劇的處理手法，放進粵劇舞台。

另外如「折梅巧遇」的舞台佈景視覺運用，有第四面牆的感覺，眾多佈景說明，亦一再反映他的「繪畫美」的舞台思考。在給袁耀鴻的信，清楚說過：「關於《紅樓夢》的道具圖已繪好，明日便可修正奉上。」〔二十四〕《蝶影紅梨記》拍成電影，看唐滌生曾說：

「在佈景上也應該預先劃一了風格，不求過於奢侈，利用焦點式半抽象化的漢畫佈景，目前包天鳴可以勝任的。應該盡量利用古樸的道具如薰籠、各式的簾、銀缸、銀屏、碧紗櫥、燭鼎等等，因為道具雖小，觀眾在銀幕上的吸收，與托出人物的活力，收穫是無可估計的。」〔二十五〕說的雖是電影，但當中可見他對佈景道具等安排的認識和認真程度。

至於今天在看到的泥印本劇本，不少場次都寫明他會為佈景和人物提供設計圖式供參考。〔二十六〕

第四節　才情抱負，戲生其間

傅瑾在《戲曲美學》一書中道出中國戲曲史上，文人參與戲曲創作的心態。簡單說，文人創作戲曲，自我意識就是文學創作：

文人們是以創作文學作品的心態和手法來創作戲曲作品的。文人們把戲曲當作文學來寫，同時也把戲曲創作活動視同於文學創作活動。〔二十七〕

從這一點看唐滌生，他的劇本亦貫注融匯了一己的才情抱負。潘之恆〈情痴〉篇說：「故能痴者而後能情，能情者而後能寫其情。」一切的文學藝術，很難想像作者完全只是為了金錢或酬酢，最後可以傳之後世。粵劇編劇雖為口奔馳，但涯岸自守的亦不少，像南海十三郎憶述為馬師曾編《三國志演義》，馬師曾刪去攜民渡江一段，而以孔明改為寶鼎國大將，乖離荒誕，「乃辭而不幹」。〔二十八〕所以即使有不同的條件配合，唐滌生本身的藝術抱負，一定也是成功的重要因素。

綜觀唐滌生在二十世紀四、五十年代的創作生涯，有不同的發展階段。作為劇務，兼負商業經營和文學藝術的考慮，這是中國傳統戲曲文學史上，那一批，特別是明代之後的文人曲家，所面對的不同情況。戲劇由於需要在舞台演出，因此它不同其他文類如詩文小說，只需運用文字，讀者用抽象思維來聯想補足。作為演出的戲曲創作，不得不考慮包括舞台、伶人等條件的配合，再加上本質是商業經營，參與者藉以為生計，因此

93

班政角度和收入等考慮，都必然成為影響粵劇劇本寫作的重要因素。

如第一章指出，這種商業和班政條件的考慮，使唐滌生不能像中國戲曲文學史上的其他作家，純以讀書人的意識情懷來當劇本創作的主體。雖然如此，但唐滌生對粵劇演出，一向認真看重，他曾經說過：「假如有可能的話，我願意把『仙鳳鳴』以前幾個元曲改編過來的戲，再加以一番整理和修改。」〔二十九〕他同時認為粵劇有其作為地方戲的優勢，只要善加保護發揮，必定可以成為優秀的藝術種類。

唐滌生雖沒有受過正統的戲劇訓練，但根據唐滌生妻子鄭孟霞所述：「他從沒有提過對粵劇有甚麼抱負或理想，只希望製作到好的作品，令粵劇發展更進一步便於願足矣。」〔三十〕尾後兩句話其實就清楚表明唐滌生身為粵劇編劇，是有抱負和理想的，對於自己的作品，有要求，也有追求。

再看一九五七年薛覺先逝世時他寫下的悼念文字，除了深深感到他對薛覺先的欣賞和尊敬外，也明顯看到他清楚掌握粵劇在近當代中國戲曲發展過程中，佔着怎樣獨特的角色和優勢：他的短文〈永誌不忘〉，就在悼念頌揚薛覺先的行文中，同時表達了對粵劇的期望：

粵劇雖是地方性戲劇，由於地勢瀕海，交通便利，最先吸收西方文明之風氣，故其戲劇亦具輕快流麗之特質，與新穎善變之風格，備有中國「寫意派」之一切優點，及其一貫精神——運用美妙之姿態符號，以表出深奧細微之心情，用經濟簡練之方法，以達到戲劇之效果。繼崑曲、亂彈之傳統，集南北戲曲之大成，以平劇為老兄，而以電影為諍友，發揮民族之趣味，與地方性之靈敏，其感應力之偉大，與娛樂成份之濃郁，而更具有可寶貴之時代精神。〔三十一〕

這段文字有助我們理解唐滌生的藝術觀、戲劇觀，以及對粵劇的看法，特別是粵劇的藝術特質和位置。首先從寫作動機和目的看，這是悼念薛覺先的文字，態度和行文亦較嚴謹認真，尤其可喜，看到他對粵劇，仍是抱有樂觀和信心，也因為掌握到其中的優勢，並將之融注入自己的作品，成為中國戲曲中的向新一路。文中，唐滌生抓住粵劇「具輕快流麗之特質」，與新穎善變之風格」，可謂獨具藝術心眼，超越同時代或前後的粵劇編劇家。對於粵劇發展，唐滌生明顯持開放態度，不獨是其他劇種，他還強調電影的借用，強調「寫意」、「經濟簡練」和「娛樂成份」等中國戲曲的綜合性特點。

只是發揚推動粵劇之外，作為編劇和讀書人，文以寄志，亦平常而明顯不過。比起

古代戲曲，特別是緊密廣泛反映時代社會的元雜劇，唐滌生的粵劇劇本，少了一份對時代強烈的批判和呈現。我不傾向勉強比附，可是在他的作品，卻仍然看到一些他的表達和看法，表現人物角色的情感處境，過程中也滲入了劇作者的情感和慨嘆。借文學創作以澆胸中塊壘，人物形象也因為這種多面的表現和細緻的探入，變得更立體真實，文學感覺和戲味也往往由此而生。例如《六月雪》「第六場」，蔡昌宗在「大審」中的一段長花：「莊嚴白虎堂，好似青竹蛇兜巷，銀線金絲織法網，官紳蛇鼠一窩藏，別母拋妻求官從，到知方知入錯行。母望子為官（一才）妻望婿為官。（行前一步包一才向娥）今日做得官來家已蕩。」結尾一句真是中國古來讀書人的的暮鼓晨鐘。《帝女花》的「香劫」，崇禎親賜后妃紅羅，這種不為賊寇所辱，說穿了也是千秋慘事，唐滌生借寶倫之口寫亡國君之慘：「可憐后妃兩投環，縱使千秋後世人欽贊，又誰知君主血淚已汍瀾。」至於昭仁責備崇禎：「世上虎豹豺狼，亦不反噬其親……朝代易主，代代皆然，我哋先祖洪武皇帝開國嘅時候，何嘗見元順帝帝先誅其母，後殺其女呢。」說來情理俱在，叫人反思。

此外，調動和豐富情節場口，集中有力，幽默準確，又是唐滌生劇本吸引人的地方。他繼承古典編劇方法，當中有承繼發揚，也有改變進步。不只用一人一事的寫法，不簡單「立主腦」，像《紅梅記》的故事，本來就如吳國欽所指出：「寫李慧娘因一句偶然

的話語而慘遭權奸賈似道的殺害，但這只是原劇本的副線，原本的主線是寫裴生和盧昭容的愛情故事。落入一般才子佳人戲的窠臼，現在把主線砍去，僅保留了李慧娘蒙冤遇害，化鬼復仇的情節，劇情更加緊湊而揭露更加深刻。」〔三十二〕一人一事之所以出現古典戲曲，主要原因在元雜劇一人獨唱的藝術特點所決定，也因為古代的觀眾知識水平有限，不容易看得明白太複雜的故事，而且他們欣賞戲曲的目的，亦只是為了簡單直接的娛樂，並不要求複雜的情節和深刻主題思想。現代戲曲在各方面舞台條件都比前進步理想，當然可以更集中處理繁複的故事情節。

唐滌生編寫劇本的成功，是對劇本的駕馭調度，不單因為他懂得構思情節，創作故事，文詞雅馴，而更在於他能駕馭整個戲的戲味和節奏，令舞台之上，時而深情感動，時而熱鬧豐富。對於老倌，因人度戲之餘又能適當派戲，令同一齣劇內可以欣賞不同行當的精彩演出。所以陳非儂在遍數粵劇編劇家時說：「近人好編劇有唐滌生。唐滌生編劇的好處是無冷場，無閒場，每場戲都緊湊，幕幕都是主角擔綱的重頭戲。」〔三十三〕

綜合性強，熱鬧豐富，糅合唱做唸打、歌舞詩詞，例如《蝶影紅梨記》加入「蝴蝶」的元素，又在尾場安排一段歌舞，自然悅目，令原本在元明以來比較單薄的故事和人物，馬上變得豐富有趣。《西樓錯夢》對「錯夢」一場的處理，與原著大不相同，載歌載

舞，幻設靈虛，都是高手做法。

另一方面，作為出色編劇，唐滌生的才情幽默，也可以從他所編的喜劇見得到。中國傳統戲曲觀念認為喜劇並不易編。吳梅說：

蓋以作文之法作曲，未有不誤者也。何也？全劇結構，可用文法。至滑稽調笑，神采飛揚之處，非熟於人情世態者不能。此豈易之哉！〔三十四〕

除了高雅的戲曲文學作品，唐滌生亦編撰一些通俗惹笑的作品，喜劇代表作包括《三喜同堂》、《艷陽長照牡丹紅》、《唐伯虎點秋香》和《花田八喜》等。對於編寫喜劇，唐滌生也是有自己的要求和看法的，曾說：「我所編的喜劇笑料都愛從人情矛盾中產生，如最近的《風流夜合花》、《紅淚袈裟》、《蠻女催妝嫁玉郎》等，每一部都是不致是無質素而胡鬧。」〔三十五〕

唐滌生劇本幽默生動，營造喜劇氣氛，常能利用一些細節的小設計，騰挪放大，變形調動。在《販馬記》中，趙寵打破花瓶的細節，就是刻意安排。葉紹德賞析趙寵這人物，特別強調打碎花瓶的小節安排，他在「第四場簡介」中先說：

唱到這裏，恰巧有家院捧盆栽卸上窗口將盆栽放下，此盆栽乃尾場伏線。

在這裏也賣個關子，到尾場才為讀者解釋。[三十六]

葉紹德在這裏不把唐滌生的巧妙安排説破，到了第六場，他在「簡介」才解釋這小盆栽的作用：

這段戲完全表現趙寵的書獃子氣，與及趙連珠的聰明活潑。在第四場，家院捧盆栽放在隔窗，唐滌生註明尾場伏線，在這裏開始發生作用，到後來結果趙寵失手跌爛，前後呼應，文人風格，借盆栽表露無遺。[三十七]

這樣的細節，既有喜劇效果，而塑造趙寵這樣一個迂腐而熱情、守規而膽小的小人物，戰戰兢兢，又自鳴得意，最後自己把盆栽糊裏糊塗跌爛了，滑稽與襯托的效果都相當強烈。這種細位的處理，已不純是傳統中國戲曲寫意程式的表達，而是兼具現代話劇的處理方法了。

其他地方，不少人物曲白寫得抵死鬼馬，葉紹德説：「寫悲劇易，寫喜劇難，《販馬記》有悲又有喜，真是難上加難」。[三十八] 唐滌生就是在這悲喜交加的故事中，穿插着

99

有趣的人物和曲白，令全劇看起來平生許多趣味，例如「第五場」趙寵出場：「台口花下句：滿懷心腹事⋯⋯」到胡敬出場，也是「台口花下句：我亦滿懷虧心事⋯⋯」幽默抵死，看者會心微笑。而寫趙寵的小人物形象，在「第六場」他埋怨連珠說：「點解你嗰兩句說話唔調轉嚟講呢⋯⋯」漫畫手法，詼諧有趣，令觀眾看得喜樂相迭，少一分才情功力，都不容易做到。

另一方面，唐滌生處理劇本和情節，還善於在「無戲處生戲」，平淡的場口卻寫出無限的趣味，賞心悅目，令觀眾投入欣賞。像《帝女花・庵遇》成為風行數十年的佳作，全靠歌者唱情和曲詞優美動聽。葉紹德評此段說：「生旦唱段非常豐富，但劇情非常單薄，唐滌生由曲生戲，在四十五分鐘的唱段，不令觀眾沉悶。」[三十九]

《販馬記》的故事繁瑣零碎，但主線其實很單薄，要吸引觀眾，並不容易。第一場就已經很要求編劇家的功力，所以葉紹德指出：

這場開場戲，看來容易，編寫艱難。上半段雖然有戲，但情節零碎，非要句句精簡有力，便會沉悶。下半段雖是生旦碰頭，但是無戲可做，只可以寫得風趣一些而已。[四十]

唐滌生能「無戲處生戲」，令劇本和演出吸引觀眾，重要的原因是他對掌握劇本和故事的要旨關節，準確而適當着力。以《販馬記》為例，唐氏清楚定位為喜劇，但若從故事大橋而言，這本來是一場涉及謀奪家產、戕害人命，以至貪官禁子的殘暴等，李奇身陷冤獄，幾至家散人亡。可以說，《販馬記》本是由惡毒之人、行惡毒之事而生的悲劇，如何翻出笑意，變成成功的喜劇，歸根究柢，全賴編者，唐滌生完全準確掌握全折，甚至全劇的吸引人之處。

以「寫狀」一場為例，本來也是無戲處生戲。上文已曾指出，唐滌生劇本的舞台提示，往往擔當着「導演」的角色和作用。「寫狀」雖有地方戲可本，但如何才生動，才好看，唐滌生清楚掌握，所以在劇本標明：

（趙寵一見家院下，則連隨冤氣與桂枝抹淚調笑）（請兩位注意，販馬記寫狀一場所以能夠成為名劇，便是夫婦在悲慘氣氛中，尚能處處刻劃閨房之樂，望能體會此意）〔四十一〕

極寫夫妻之愛，相逗為樂，妙趣橫生，悲中見喜，又不見太突兀而不合人情，這樣效果完全有賴唐滌生拿捏恰到好處，像經過全折的夫妻關目，最後狀詞寫好了，似乎

也找到生天出口，夫妻相戲弄了一會，在桂枝一笑下場，趙寵猛然發覺被妻子戲弄而完結，趣味去到最高處，所以唐滌生特別提醒演員，寫下：（一笑賣身形雜邊下）、（此處入場為全場最重要最美妙之身段）等舞台提示。（四十二）對全劇人物心情的表達，舞台上氣氛節奏的拿捏掌握，準確無比，觀眾看得賞心悅目，令人佩服！

註釋

〔一〕葉紹德《三談劇本》，見匯智版《唐滌生戲曲欣賞》（三），頁二八。

〔二〕葉紹德〈粵劇劇本的編寫法與結構〉，見匯智版《唐滌生戲曲欣賞》（二），頁二五。

〔三〕葉長海著：《曲學與戲劇學》（上海：學林出版社，一九九九年），頁一〇七。

〔四〕唐滌生《拉雜談〈香羅塚〉》，見陳守仁著：《唐滌生創作傳奇》（香港：匯智出版有限公司，二〇一六年），頁一四三。

〔五〕同上註，頁一四四。

〔六〕同上註，頁一四三。

〔七〕該文原載《華僑日報》，一九五八年六月四日；亦可見於陳守仁：《唐滌生創作傳奇》（香港：匯智出版有限公司，二〇一六年），頁一七二至一七三。

〔八〕此口白在原作由劉知遠向郡主所說：「下官不才，我有前妻李氏三娘，生下一子，着火公賓老送到這裏來。夫人肯收，着他進來……夫人不肯收，早早打發他回去。」（第二十四齣·見兒）

〔九〕同註七。

〔十〕俞為民校註：《宋元四大戲文讀本》（南京：江蘇古籍出版社，一九八八年），頁一七八。

〔十一〕在粵劇舞台劇本，送錦袍的仍是岳小姐，但後來拍成戲曲電影，已變為由三娘所送贈。

〔十二〕見第六齣《牧牛》。

〔十三〕見第三十三齣《團圓》。另外，在今可見的《劉知遠諸宮調》最後第十二卷，正是「君臣弟兄子母夫婦團圓」都強調倫理教化。

〔十四〕例如《中國歷代愛情文學系列賞析辭典》指出：「這部《白兔記》便是與同期的《琵琶記》屬於同一類型，不僅主題思想相同，就是劇本結構以及某些曲詞都有模仿《琵琶記》的痕跡。」（哈爾濱：哈爾濱出版社，一九九一年），頁九〇。

〔十五〕見藍立莫校註：《劉知遠諸宮調校注》「知遠走慕家莊沙佗村第一」（四川：巴蜀書社，一九八一年），頁十。

〔十六〕有關展品，可參看展覽後由盧瑋鑾、張敏慧主編印刊的《梨園生輝：任劍輝與唐滌生──記憶與珍藏》，（香港：三聯書店（香港）有限公司，二〇一一年）。

〔十七〕見孔尚任的《桃花扇・小引》。

〔十八〕賴伯彊、賴宇翔著：《唐滌生》（廣東：珠海出版社，二〇〇七年），頁九。

〔十九〕吳庭璋著：《粵劇大師薛覺先》（廣東：廣東人民出版社，二〇〇六年），頁四三。

〔二十〕見匯智版《唐滌生戲曲欣賞》（一）頁二六。

〔二十一〕這一點在匯智版的《帝女花》面世後，改正了一直以來深受唱片版影響的理解。此觀點和上文《香劫》的舞台提示作用，蒙張敏慧老師指教，不敢掠美，記於此。見該書頁六六。

〔二十二〕此場口白如「為何只只只只見其入，不不不見其出，這這這是何緣故」；舞台提示「一才褪歪

紗帽」、「做得癲狂一點」、「唱得愈快愈好」；激動的中板唱到最後是「(趙寵一見保童續唱)嘻嘻，卻又口呆目定」。雖有部分襲自京戲，但人物在編劇筆下，基本上都已在某程度及方向上，鎖定了演出的形式和方法。

[二十三] 葉紹德《劇本在粵劇史的重要性》，見匯智版《唐滌生戲曲欣賞》(一)，頁二九。

[二十四] 唐滌生《唐滌生致利舞台戲院司理袁耀鴻的信》，見陳守仁著：《唐滌生創作傳奇》(香港：匯智出版有限公司，二○一六年)，頁二三三。

[二十五] 唐滌生《作者對於拍攝《蝶影紅梨記》之初步意見書》，見陳守仁著：《唐滌生創作傳奇》(香港：匯智出版有限公司，二○一六年)，頁一五六。

[二十六] 例如《再世紅梅記》第二場、第三場、第六場；《販馬記》第四場；《帝女花》第三場；《牡丹亭驚夢》第三場、第五場、第六場，都在劇本中註明編劇者有附舞台設計和道具擺放的圖式。

[二十七] 傅瑾著：《戲曲美學》(台北：文津出版社，一九八五年)，頁二六一。

[二十八] 此事可見南海十三郎在專欄文章所記，收於朱少璋編：《小蘭齋雜記》「梨園好戲」(香港：商務印書館，二○一六年)，頁九○。

[二十九] 唐滌生《拉雜寫《九天玄女》》，見陳守仁著：《唐滌生創作傳奇》(香港：匯智出版有限公司，二○一六年)，頁一六九。

[三十] 《香港周刊》資料室：〈剖析唐滌生的創作路程〉，見匯智版《唐滌生戲曲欣賞》(三)，頁三三二。

[三十一] 此文原載《覺先悼念集》，收入陳守仁著：《唐滌生創作傳奇》(香港：匯智出版有限公司，二○一六年)，頁一六七。此段文字在原文中的前一段，談到「寫意派」和「寫實派」的分

別，但因主要襲用麥嘯霞的《廣東戲劇史略》，故不引錄。

（三十二）吳國欽著：《論中國戲曲及其他》（長沙：岳麓書社，二〇〇七年），頁四三。

（三十三）陳非儂口述，伍榮仲、陳澤蕾重編：《粵劇六十年》（香港：香港中文大學音樂系粵劇研究計劃，二〇〇七年），頁一二五。

（三十四）吳梅〈鄭西諦《清劇二集》·序〉。

（三十五）陳守仁著：《唐滌生創作傳奇》（香港：匯智出版有限公司，二〇一六年），頁一三二。

（三十六）匯智版《唐滌生戲曲欣賞》（三），頁二四六。

（三十七）匯智版《唐滌生戲曲欣賞》（三），頁二九〇。

（三十八）匯智版《唐滌生戲曲欣賞》（三），頁二七四。

（三十九）匯智版《唐滌生戲曲欣賞》（一），頁九三。

（四十）匯智版《唐滌生戲曲欣賞》（三），頁二〇五。

（四十一）匯智版《唐滌生戲曲欣賞》（三），頁二六四。

（四十二）匯智版《唐滌生戲曲欣賞》（三），頁二六九。

第四章

人物與行當

唐滌生重視塑造人物形象，劇本中的角色大多有血有肉，許多成為深入人心的角色，除了善用塑造人物技巧，也善用人物的情境和人物間的矛盾產生藝術效果。當中不少成功藝術形象均是女性角色，既是獨特處，也承繼着中國傳統戲曲人物處理的美學特點。就粵劇演出的舞台和商業需要，明顯可以見到「因人度戲」的特點和藉此產生的藝術效果，在在都值得重視和探討。

第一節　傳統戲曲形象理論與唐劇人物

西方敍事文學理論重視「典型」，早在古希臘時期的亞里士多德強調對人的行動的摹仿，一直至現當代的小說戲劇理論，人物形象，始終是西方敍事文學中，相當核心的創

作關注。相比於西方的小說戲劇，中國戲曲向來較不著重人物形象描寫的理論，即使像李漁這樣具有總結性意義的戲曲理論大家，也沒有很強的意識。如李昌集指出：

戲曲文學中人物形象的問題是古代戲劇論中的一個薄弱環節，從明人到李漁，都離不開「類型化」意識，即使涉及到「個性化」，亦不免停留於表面……但有一點必須明確：理論的缺憾並不直接等同於作品的缺憾，在古代優秀的戲曲作品中，並非沒有中國自己的「典型化」，也有自己的魅力。[一]

不論古今中外，要編寫成功劇本，能否為作品塑造形象鮮明飽滿的人物形象，是藝術成就的重要標準。中國傳統戲曲正因為重寫意抒情的美學特點，許多時換回來就是千人一面的弊病。回視自宋元以來數百年的中國戲曲史，我們固然可以找到不少成功的人物形象，例如竇娥、李香君、杜麗娘、屠岸賈、趙五娘、柳夢梅等，但其實更多的，是面目較模糊的才子佳人。

戲曲作者在描寫人物時，習慣於將複雜的人物和複雜的人物關係簡單化為一種兩極對立的存在。通過這種兩極化的處理，人物也就被分成了有限的幾種

類型。也因為此，戲曲，乃至整個中國文學在塑造人物時，都比較地關注人物與一般人的共性方面，趨向於將人物類型化。[二]

所以，在中國戲曲文學理論中談論人物形象的創造，多少帶點弔詭矛盾的味道。行當間鮮明的分工，某程度上局限了劇作者對人物角色塑造的發揮空間。可是，正因如此，我們更容易看得出誰是出色的老倌，他們展示了自己優秀的藝術造詣和對人物角色的掌握，做到了「演人物亦演行當」的揮灑自如。同樣，優秀的戲曲編劇，如唐滌生，也在塑造人物的過程中，輕輕繞過了「行當」的框限，塑造了同一行當而又完全面目不同的人物角色，只要看看梁醒波在仙鳳鳴的幾齣名劇的演出，就會同意。唐滌生的粵劇劇本作品留下了許多極出色、極具感染力的人物形象，從他留下的文字，也多次見到他構思和預測新劇演出的效果時，都非常重視人物角色。

隨着文人的染指，握編劇之筆，文學的特色和含量在元明以來，日漸在傳統戲曲中加強，特別是在明代之後，情況已經有了轉變，戲曲家普遍重視人物形象在作品的地位和作用，王璦玲指出：

戲曲創作從明代以來，由於文人的擴大參與，曲文中的「情節結構」與「主

「題意識」逐步獲得重視，使明清傳奇開始真正具有整體文學性呈現的要求，從而提升了戲曲整體的藝術性。伴隨着劇作家對於戲劇主題與情節設計的認識不斷增長，劇作家或劇論家自然而然地把目光投向構成戲劇情節的行為主體，即人物，思考着如何加以刻劃和分析。[三]

到了清代初年，這種對人物的刻劃和分析更加進一步，戲曲的批評卻更時有以人物形象為重要的考慮，其中如金聖歎和毛聲山等人，點評戲曲作品，就經常以人物為重心。許多久傳不衰、經常在舞台上搬演的劇目，當中一定有為觀眾喜愛的成功人物形象。而論曲者，無論是戲劇理論的闡述，又或是賞析作品的過程，人物塑造往往都是重要的切入，而且甚至認為撰曲寫戲，比詩文有更大的難度。例如孟稱舜在《古今名劇合選序》中說：「撰曲者不化身為曲中之人，則不能為曲。此曲之所以難於詩與辭也。」[四]

撰曲而難於詩辭，代人物立言是重要原因，中國古代戲曲家很早就有這種認識。這並不只是作者文學水平高，下筆富有文采就可以，而是要「寫一人肖一人」，像王驥德《曲論・論引子》強調：「須以自己的腎腸，代他人之口吻。」古來曲家評論戲曲作品，都愛從此方面切入。像王世貞在《曲藻》中推崇《琵琶記》說「則誠所以冠絕諸劇者，不

110

唯其琢句之工，使事之美而已。其體貼人情，委曲必盡」。王思任在〈批點玉茗堂牡丹亭敍〉評《牡丹亭》，則稱讚：「無不從筋節竅髓，以探其七情生動之微也。」[五]可見寫人，漸漸地成為中國戲曲理論中重要的一環。

從塑造人物的技巧方面來說，傳統戲曲論者更加提出不少説法，其中清代金聖歎評《西廂記》和毛聲山批《琵琶記》，素受重視，每多為人引用，是古代戲曲塑造人物技巧的重要參考標準。毛聲山《琵琶記・牛氏規奴》批語中，流露人物形象塑造的藝術自覺：「自言其貞，不若使人言其貞；唯能使人盡言其貞，而其貞不待自言也。」即使以這些中國傳統曲學寫人物的理論來看唐滌生粵劇，一樣可以發現其中的精妙處，毫不遜色於任何一位中國古代曲家。下面以《帝女花》的一場為例，説明古人所重的人物塑造技巧，在唐滌生的粵劇劇本完全可以體現得到，而且成功而極具表現力量。

根據匯智版所載的泥印本，《帝女花》共分「樹盟」、「香劫」、「乞屍」、「庵遇」、「上表」和「香夭」六場。其中「上表」一場，前半是「迎鳳」[六]，這一場唱詞與其他各場相比，並不算多，但戲味很濃，充分體現唐滌生描寫人物，豐富鮮明；運用人物間關係和情境，營造描畫氣氛，技巧高明，是非常好看的一場戲。「迎鳳」講述世顯和長平在庵堂重會之後，被周鍾撞破，是全劇由上半主要寫生旦愛情，進入下半寫兩人為家國與其他

111

人周旋的重要轉折。上場結尾世顯唱「箇中自有玄機在，誰慕新恩負舊情」，產生強烈的懸念，相信當年首演時，觀眾也不知道世顯的盤算，答案和真相要到「迎鳳」這一場才知道。場與場之間緊接過渡，環環相扣，而世顯的人物形象，由忍辱負重到力陳大義，肝膽智慧與多情忠烈的人物形象，逐步展現完成，豐富完整，劇力也非常吸引觀眾。

「迎鳳」和「上表」兩場，小曲不多，主要用梆黃鋪排推展，但劇力萬鈞，是不可多得的粵劇場口，吸引觀眾之處不在悦耳小曲和生旦的相思軟語，而是編劇的精湛處理場面氣氛和人物關係、性格情緒等技巧。其中最重要的人物塑造——周世顯——在這兩場戲中，完全表現了智勇雙全和重情重義的人物形象。

綜觀全劇，我們簡單以表列的方式見出《帝女花》各場，是展示描畫周世顯的人物性格形象的一幅幅拼圖，全劇完結之時，世顯形象亦豐富完整地塑造完成。

場次	人物形象性格	情節／描寫
樹盟	聰明多才 擅詞令 風流瀟灑	與長平精彩對答，互不相讓。含樟樹下賦詩明志。

香天	上表	迎鳳	庵遇	乞屍	香劫
多情 忠烈殉國	多情 勇敢 機智有計謀	機智有計謀	忍辱負重 多情	多情	多情 願意犧牲
與長平仰藥殉國，義無反顧。	朝上朗讀表章，與清帝針鋒相對，絲毫不畏清帝的恫嚇。	為所有人誤會賤視，態度自若。 定下計謀，推動引導長平葬父救弟。	在庵堂苦苦追問，最後與長平相認。	向周鍾父子乞求取回長平屍首。	願意為長平殉愛。 願為崇禎替死。

無庸置疑，周世顯是唐滌生筆下非常成功的藝術形象，也是對演員極具挑戰考驗的角色。阮兆輝曾說：「周世顯這角色是十分吃重的，我相信沒演過這角色的人不會明白。論文武生的角色來說，演周世顯一角，比起演《周瑜歸天》的周瑜更辛苦。」[七] 整個人物的刻劃，要觀畢全劇，才可完全掌握體會。《帝女花》前四場的「樹盟」、「香劫」、「乞屍」和「庵遇」，令觀眾看到世顯的多情重義和機智口才，但這不是世顯作為唐滌生

筆下，甚至整個中國戲曲史上，超越一般生角書生的地方，只有到了「上表」、「迎鳳」和「香夭」，觀眾完全看到了這位明朝駙馬的智謀、勇氣和忍辱負重，也只有觀畢全劇，我們才可以完全認識世顯整個人物形象。

如果用中國戲曲理論來印證，唐滌生在這方面一樣佔着重要的藝術高度，值得重視。例如金聖歎評《西廂記》，有所謂「月度回廊」之法，在「寺警」一折的「總評」曾指出王實甫描寫人物的方法：

又有月度回廊之法……則將終《西廂記》乃不得以一筆寫鶯鶯愛張生乎？作者深悟文章舊有漸度之法……而法必閑閑漸寫，不可一口便說者，蓋是行文必然之次第。此為後學所宜善學者，又一也。〔八〕

不把人物寫得過分簡單概念，性格面貌逐步顯現，漸次清晰。這大抵可從兩個角度言，一是不把人物寫成「扁平人物」，二就是要逐步顯現人物形象性格，「不可一口便說」，而是隨着劇情開展，高潮和戲劇矛盾帶動，人物形象漸次從不同角度表現，最後成為完整立體的形象。唐滌生的優秀劇本，不乏這樣的精彩人物，足證唐滌生描寫塑造人物形象的妙處，亦呼應印證這種「漸度之法」。上面提到《帝女花》的周世顯，人物在

全劇不同場合有不同展現，看畢全劇，人物塑造也就完全完成，這是上佳例子。

此外，《帝女花》一開場，極寫長平的高傲，先由昭仁白欖說：「鳳高千尺誰能攀，長平傲慢真少有。凡夫未捧紫金甌，驚惶先低首。……環佩聲傳鳳來儀，等閒誰敢輕咳嗽」（第一場・樹盟）。「等閒誰敢輕咳嗽」，既寫氣氛情境，更寫人物，是上乘的文學描寫語言。長平未正式出場，人物已經很鮮明。到長平出場，自明不願配與俗子「求凰一無可取」（第一場・樹盟）。此處用了兩層的鋪墊手法，既不想「將就」，又向昭仁慨嘆「官宦兒郎」，莫奏鳳台難從濁裏求，無緣怎得將就」，昭仁出場的說話是為了襯托長平的出場；長平的高傲慨嘆，眼底無人，則是為了襯托稍後出場的周世顯。這種映襯手法，亦是中國戲曲理論中所固有。金聖歎評《西廂記》，有所謂「烘雲托月」的手法：

將寫雙文，而寫之不得。因置雙文勿寫，而先寫張生者，所謂畫家「烘雲托月」之秘法。[九]

金聖歎的戲曲批評，特別是人物理論方面，最重要的突破點是他除了技巧的分析之外，也強調和主動探入了人物角色的情景處境，理解感受人物角色的情感心理，這和他以「情感」作為戲曲的本體特徵這一重要批評觀念，緊扣呼應，是中國戲曲批評中成熟

的標誌，也對後來戲曲理論發展影響深遠。再以《帝女花》為例，唐滌生也善用這種「烘雲托月」之法。全劇似在寫長平，實在許多時也更寫世顯。「灑淚暗牽袍」的一句曲詞和小節動作，非常形象表明在整個抗爭中，世顯才是「主」，長平只是「副」。金聖歎《讀第六才子書西廂記法》中說：

知文在題之前，便須恣意搖之曳之，不得便到題；知文在題之後，便索性將題拽過了，卻重與之搖之曳之。若不解此法，而誤向正位多寫作一行或兩行，便如畫死人坐像，無非刻板衣摺。〔十〕

作為機智多情、勇敢的周世顯，唐滌生卻偏要在劇中借別人口中的評價來製造對比，令智勇雙全的周駙馬在全劇一直被其他角色描述成為不成才的人物。劇中，幾乎每個人物都對映襯着他：長平的相愛和依賴、瑞蘭的誤會、周鍾的熱衷利祿、寶倫的勢利寡情和清帝的兇殘狡詐，不同的人物角色，在全劇都或多或少，或明或暗、或主或次地映襯對照着周世顯。不獨是上面所說的「烘雲托月」，也正是金聖歎所說的「與之搖之曳之」的寫人物手法。由此可見，即使用優秀的傳統戲曲理論來印證檢視唐滌生的粵劇劇本，絲毫不見遜色，反而更能肯定他在中國戲曲史上的成就和地位。

第二節 出色的人物塑造技巧

中國傳統戲曲，演員先進入行當，才再進入人物角色。唐滌生能將人物從行當釋放出來，協助演員「演人物亦演行當」，同一行當，人物形象很不相同，這使到人物形象的塑造，超越了行當的限制，形成自己的面目。這在中國戲曲中，是承接傳統之餘，又能接上現代受西方文學影響下，強調人物獨特個性面目展現的理論。因此唐氏作品的人物，並不存在面譜化、概念化的毛病，而極具個人色彩的獨特性。下面以《跨鳳乘龍》的三個主要角色為例，說明和分析唐滌生在這方面的技巧和成就。

粵劇《跨鳳乘龍》中，出現眾多角色，其中最重要的當然是蕭史和弄玉兩位愛情故事的主角；此外，秦穆公不但佔戲甚多，更縮結着各人物關係。在《跨鳳乘龍》的戲曲電影中，這三個角色正是由任白波這「鐵三角」所分演〔十一〕，各擅勝場，非常可觀。

先談弄玉。弄玉是秦國三公主，秦穆公的掌上明珠，無論是夢會真的華山主，還是遊華山巧遇假神仙〔十二〕，她都全情投入這段愛情。在蕭史和弄玉的愛情故事中，弄玉是主動的角色，也因為她的執着和熱切，自始至終推動着整個故事；「既是華山有約註仙

117

緣，那怕人間處處有風和浪」[十三]。因為她，整個戲的愛情故事變得更可貴動人。

弄玉的可愛可敬，是自始至終不戀名利繁華，只追求精神心靈的超越。由「抓歲」開始，她在眾多寶物中只選了寶玉，人物就是這樣一直的純潔超脫。秦穆公本來不相信神仙之說，不准許她到華山寺，但看見她情真情深，對籬笙之道了然於心，受到打動才願意答應，唐滌生將這段在《東周列國志》原是蕭史的對答，移予弄玉，明顯也是希望寫一個具有藝術心靈的可人兒。弄玉是知音人，對笙籬之樂有真正的認識，與「弄籬小技舉世無雙」的蕭史正好相配。

弄玉也是聰明靈慧，看她與公孫博明的針鋒相對，顯出她並不是一味恃寵生驕的刁蠻公主，而是聰明機智。到了安慰孟百靈：「弄玉若非嫁仙郎，或者會賞識你嘅痴心傻勁」，見出善良純潔。；甘願與蕭史終老食貧於華山，不戀宮廷富貴，又足見她的多情重義。面對太后和兩位王姐無情逼拆自己的愛情，她毫不動搖，一往直前：「明日鳳台當擁抱，顯露華山嫁後情」；堅持親手織百匹麻布送回秦宮，代替金花銀樹，又表露出無比的孝心和風骨。

前文指出過，從故事流傳的過程看，在蕭史、弄玉和穆公三個重要的人物角色中，弄玉的性格和身份一直轉變不大。由漢代劉向，一直到馮夢龍和明清雜劇家的筆下，弄

玉的角色形象都較模糊。可是到了粵劇舞台，再到戲曲電影，她卻漸漸變成推動情節發展的最重要角色。她的執着和堅信，推使她主動追尋和爭取自己的愛情幸福。戲曲電影版本有一段她回答父親自己與華山主相遇的經過：

　　我辭別鳳駕台，即向華山往，華山有路霧迷茫，迷茫煙鎖仙松上。松上歸家駕霧翔。有神仙小立瑤臺上，玉簫三弄奏霓裳，風流俊逸人間罕。

　　這段曲詞是《跨鳳乘龍》戲曲電影的佳構。除了妙用頂真的手法，層層轉入，寫活華山景色，更重要是表現了弄玉的那份求仙若渴的逼切心情，寫情景、寫人物，自然無間。那份天真率性，好奇活潑，令人物個性生動，與一般公主或旦角形象都不相同。

　　秦穆公是另一個值得細意欣賞的角色。父女情是《跨鳳乘龍》在愛情以外，另一種吸引觀眾的情份，特別是電影戲曲版本，有了梁醒波（波叔）的獨特演繹，既增加了許多喜劇感，也演活了這個寵愛女兒、又逼於孝道而逐女兒出宮牆的一國之君。秦穆公愛女情深，對女兒神仙之說並不相信，但不忍令其「魂夢虛勞」，就答應她到華山寺，再准許蕭史鳳台應試。鳳台應試的一段，充分體現穆公人物的立體形象，心理變化的層次豐富複雜，是全劇或電影中，非常細膩的安排和編劇筆墨，值得仔細欣賞。

秦穆公在蕭史鳳台應試時，起初也是不情不願，在弄玉一再央求說項，他才勉強答應。到了蕭史吹簫，穆公先是看見群臣不欣賞，也跟着附和要蕭史停止吹奏，直至孟百靈指出不能在別人一曲未完就妄予批評，然後蕭史的簫聲引來百鳥翔集宮廷，穆公大喜，同意兩人婚配。太后於此際出場，而且以「回外家，返晉陽」要脅。此時的秦穆公左右為難，編劇極寫他在「孝親」和「愛女」之間的矛盾。他跟弄玉說：「你不能為情愛而不孝，為王是一國之君，更不能不孝」。在戲曲電影的版本中，先是太后的咄咄相逼：

太后（冷笑白）嘿，為女者可以迕逆其父，為君者，亦一樣迕逆其母。

接着秦穆公的一段《漢宮秋月》，更加表現得很清楚：

穆公（失色‧沉花下句）唉吔吔，秦邦以祖規立國，我亦未敢遺忘。（懇切地拉弄玉帶點淒酸語調白）弄玉，你都唔係唔知我一向以（禿頭起小曲漢宮秋月）忠孝立國殊難自廢，談鳳嫁（兒若嫁）應該揀個侯王做駙馬郎。一旦把（招）布衣贅吾家，情實惡商量，未敢背親慈，任你嫁流浪漢。

到最後弄玉堅執要走，秦穆公大怒之下，唱「你嫁入華山王不管，你今生再莫返宮牆」；

[十四]

120

到弄玉真的要走，他又批准她每年年初一回宮，弄玉臨行，再安排「宮娥張燈送一程」。

由不願到欣喜，到失望而左右為難，再到大怒而傷心，穆公情感起伏跌宕之大，在全劇中的任何角色都不見，而其中的失女之痛，更加感染着觀眾。編劇家如此重筆墨寫他愛女如命，到最後要親逐女兒，情感實在是豐富複雜，而且具有多層次，其中所受痛苦，更未必少於弄玉和蕭史。比起常見的嫌貧重富的封建父親，是一個在粵劇不常見的人物形象。

蕭史，正史無其人，由劉向《列仙傳》到《東周列國志》，蕭史或本已是神仙，或是凡人最後登仙，總之都不是普通的凡人。唐滌生執筆將這故事搬上粵劇舞台，最先亦是沿襲此安排。在現存可見的一九五六年粵劇劇本，尾場的大段「長花」唱詞，清楚說明了蕭史的身世：

晨起返宮庭，路過華山寺，忽然有仙鶴引我入彩雲中。雲散現瑤宮，忽見月老騎騾，點破了凡夫迷夢。佢話蕭三郎已凍死在明星岩下，怎能附鳳攀龍。我本是太華仙，當日你顛倒夢魂，誰叫我凡心已動。被貶在塵寰，借屍還尊債，變換了蕭史顏容。未解那玄機，痴人枉說夢。一言道破，如在夢境中。（滾花）多謝仙翁點醒有心人，臨行更把簫兒送。〔十五〕

這裏的蕭史與劉向筆下的不同，與明清小說和雜劇中下凡「修典籍之遺漏。周人以之有功於史，故稱其為蕭史。他雖本仍是天上的神仙，但因與弄玉相遇而動了凡心，於是「借屍還孽債，變換了蕭史顏容」。到了戲曲電影的蕭史，則更將他寫成原是晉國世子，落難秦邦而改名蕭史。而這一改動，也大大豐富了蕭史這人物形象的藝術感染力。

首先，蕭史由深具仙緣或下凡仙家變成「假神仙」凡人，產生一種重要的作用，就是天人交感的藝術效果由此大增。《跨鳳乘龍》的童話色彩，除了弄玉一心渴慕的神仙姻緣之外，不少來自蕭史的簫聲引得百鳥群至，這或許是唐滌生妙手巧思，暗示藝術將人和大自然連在一起，互為感應的美好象徵。劉向《列仙傳》中：「日教弄玉作鳳鳴。居數年，吹似鳳聲，鳳凰來止其屋」，這是整個故事數千年來的重要基調。簫聲似鳳鳴，引得鳳凰或百鳥來停，象徵着簫聲（藝術）就是人天感應的最理想媒介，這或許是《跨鳳乘龍》的重要藝術意旨，也是讀者聯想的空間。經此改動，蕭三雛是凡人，但他顯露出非凡的藝術才能，他的簫聲能引得百鳥，在仙凡咫尺的聯繫中，蕭史是最重要的角色和力量。如果他原就是仙人，這樣的隱喻，就大為褪色了。也經此改動，蕭史弄玉的愛情故事，由東漢《列仙傳》的升仙神話，逐

步步完成了變作現實世界的動人愛情故事的過程。戲曲電影中，秦穆公最後的幾句木魚：「婿去焉能無歡送？幸然秦國有良工。車上雕龍和雕鳳，儼如跨鳳與乘龍。」為傳統的跨鳳乘龍作了現實世界的新安排，也正是這種由天上漸變人間的呼應和註腳。

戲曲電影中的蕭史，其實大巧若拙，大智若愚。他的簫聲能引百鳥，在鳳台被太后逼迫，展露才華：「三郎學問豈能量」，還要嘆一句：「我是逼於無奈露鋒芒」；寒廬內，弄玉給他猜謎，在最早的粵劇劇本中，蕭史不但真是猜不到，而且表現拙劣不堪，甚至和弄玉吵起架來。埋怨弄玉：「我話冇一樣錯。（花下句）有花有樹何曾錯，一盞宮燈意顯明。分明是喜怒無常，似染神經病症。」[十六]在戲曲電影的蕭史，則一切盡在掌握之中，卻詐作愚笨，將謎底的玉簫說成是宮燈，更插科打諢地借孟百靈的傻戀，說謎底是嬰孩，鬼馬惹笑，戲味很濃。出走遇到可回國通報之人，急忙中尚囑咐他要小心被人知道，心思縝密，編劇家在改編人物時，補上這細節的一筆，無非要將真神仙，改寫成人間有情有義、仁智俱備的理想形象。可以說在戲曲電影中的蕭史，展現了多方面的美德，與弄玉的愛情，遇到重重波折阻撓，又顯出決不相負的一往情深：「酬恩自有真情愛，他日歸寧愛亦同」、「欲待生離求一死，來生跨鳳再乘龍」，只有到了改作為晉世子身份的蕭史，才成為動人的藝術形象。

除了《跨鳳乘龍》的三個成功人物形象，唐滌生筆下不少名劇，也塑造了不少成功生動的人物角色。

如果與仙鳳鳴劇團時候的唐滌生名劇比較，欣賞《販馬記》的角度並不相同。已故著名編劇家葉紹德對唐滌生《販馬記》評價甚高，一九八六至一九八八年間出版的三冊《唐滌生戲曲欣賞》，共選了六本唐氏名劇，只有《販馬記》一齣，既不是如《帝女花》、《紫釵記》等仙鳳鳴時期開山、及後享譽數十年的傳統名劇，風格特色也不相同。在書中的「第一場簡介」，就作出明確的正面評價：

唐滌生的《販馬記》，將劇中人物，寫得活生生的有生命，不但兼顧六條台柱，連一個奸官一個禁子，也寫得性格突出，所以說唐滌生的《販馬記》，比前的作品又進一步了。[十七]

葉紹德在這裏先點出寫人物是此劇重要藝術成就，是有識見的賞析。唐滌生自己就指出過：「我所編的喜劇笑料都愛從人情矛盾中產生」[十八]。看《販馬記》的趙寵，不是中國傳統戲曲中才子書生型，既沒有周世顯的機智敏銳，也沒有李益和趙汝州的多才情深，卻一樣可愛而鮮明靈動，想當年由任劍輝帶幾分傻憨的演出，實在令人絕倒。趙寵

124

的形象，當然在地方戲中已形成，不過唐滌生刻意「放大」，例如當胡敬敬告訴趙寵按院大人把桂枝拉入後堂，他用舞台提示演員「褪歪紗帽」，而且「做得瘋狂一點，可請教沈君」（第五場）。這一場戲非常有戲味，原因就在四個人物：保童、桂枝、胡敬和趙寵，四種處境，四種心事，處理得妙不可言。第六場借連珠之口，一針見血概括了趙寵的人物形象特色，就是「又熱情，又膽細」。

另一方面，處理人物形象，唐滌生是細密而有心思的，尤其善於利用戲劇矛盾，產生表現人物的力量。曾在〈悼非煙（代題詞）〉文中說：「寫劇本就是有幾個性格不同的人物在一氣才能有矛盾、有劇力，例如，芳艷芬是柔的、陳錦棠是剛的，所以他們每一場對手戲都能掀震觀眾們的心靈。」〔十九〕另外，唐滌生重視細節，許多細微的地方都能表達和補足人物形象的塑造。他對配角，或者一些次要角色都很重視，一絲不苟。例如當《蝶影紅梨記》要改編電影時，他就提出要修正沈永新這劇中非常次要角色的處理：

在電影上沈永新的性格應有培養，最低限度給觀眾先培養好她的性格，以免突如其來的出賣，她與素秋及王黼的關係從對話中傳出是不清晰的，沈永新的年齡不能像舞台上胡亂的確定，應該是三十二歲以上的徐娘，造型應是長舌的刁辣婦。〔二十〕

即使像沈永新這樣在劇中並不重要的角色，唐滌生一樣會細緻刻劃塑造，以免產生犯駁或不合理的毛病。例如上文談《白兔會》時，已指出刻意描寫加強小二哥這人物形象，對全劇的感染和表達都很有幫助；劉知遠英雄高傲，在劇的前半產生很強烈的悲哀無奈氣氛，甚富感染力。可是劇中還有另外兩個相當重要的角色，就是李洪一夫婦。

中國傳統戲曲塑造人物，特別是「丑」，常有漫畫化、面譜化的特色。唐滌生在這些方面既有繼承，亦有個人發揮，李洪一夫婦是在原著南戲中已有的角色，而且一樣是對劉知遠夫婦最大壓迫的反派力量。唐滌生在《白兔會》處理這兩人物，有繼承，也有創造。李洪一夫婦在粵劇《白兔會》的一些非常可惡險毒的行徑，例如哄騙劉知遠守瓜園，希望讓他被瓜精吃掉；逼劉知遠寫休書；逼三娘改嫁，她不肯就要日間挑水，夜間挨磨，更將水桶造成「兩頭尖的橄欖樣，水缸鑽些眼」；三娘磨房產子，李大嫂在旁全不理會。這些充分表現人物性格形象的事情，都是唐滌生承繼着南戲原著而保留。可是在保留的同時，唐滌生又注入了新的角度和處理，令兩個人物有了更立體豐富的形象特色。

當日麗聲劇團在一九五八年首演《白兔會》，班中有名伶鳳凰女在，自然是演李大嫂最合適的人選。或許也是因人度戲，唐滌生將李大嫂寫得非常生動，除了保留南戲原著的奸險性格和行事外，增加了一些表現方法，最鮮明的就是「口蜜腹劍」的言行形象。

在南戲原著的李洪一夫婦，是傳統漫畫化的丑角行當，基本上以誇張惹笑為主，是典型中國戲曲人物面譜化的例子。

到了唐滌生筆下的李大嫂，雖然所作惡事和原著相近，但唐滌生故意為她豐富「口蜜腹劍」的形象特點，劇中她最愛說「至親莫如⋯⋯」，表示一切行為以為意見，都是為對方好，笑裏藏刀，更加陰險可惡。在她虛偽的笑容背後，卻是連番的毒計和惡行，例如借分六十畝瓜園而「借刀殺人」，趕逼三娘到磨房居住，做一對尖底水桶讓她無法休息，三娘臨盆，不但不施援手，還詛咒她「鬼唔望你橫生逆產」，慫恿設計借祭祖殺害咬臍郎等，幾乎所有惡行都由她擺佈。

更重要的是處理方法上，唐滌生將李洪一兩夫婦的形象分開了，不是同一個概念的人物角色。在唐本《白兔會》，李洪一夫婦的惡行，主要都是由李大嫂主導和推動的，這種人物間的細微分別，明顯看出是唐滌生有意的安排。所以在第一場，劉知遠就會跟洪信說「李大嫂就係我對眼冤家」，到兩人正式出場，洪一會說：「人哋食，又唔係食我嘅，飲，又唔係飲我嘅，一餐半餐駛乜咁眼緊呢，索性不如睇開下。」可見他本來無意壓迫劉知遠，只是李大嫂從旁煽點。

除了開場，李洪一夫婦行惡，主要由李大嫂主使，這在全劇多處，特別是第一、二

場可以清楚看到。當劉知遠說要住第二天離開，李洪一反而「見狀心軟介半句口古：咁就唔講話你要住埋今晚，就算你再住多三、五、七……」話未說完，「大嫂怒目視洪一介細聲白：喂」洪一這才改口要趕劉知遠走。這一場（第一場）結尾，太公喝問洪一參不參與婚禮，唐滌生刻意寫洪一沒主意，細聲問大嫂：「大娘子，我哋去唔去。」當最後大嫂說出日後打算，洪一就「嘻嘻笑介花下句……老婆說話將軍令。大嫂接：計策從來未有差」。

然後夫妻「作恩愛狀下介」，又可惡，又可笑。到了第二場，洪一自道「我一生為傀儡，全憑扯線人」，這扯線人當然就是李大嫂。後面又怨：「大娘子，枉我聽死你一世，到頭來有邊樣唔係自討沒趣。」到全劇完結時，更借火公口古……「三姑爺，照我睇李大哥雖云刻薄，心地都尚帶善良，壞就壞在呢個婦人身上（指大嫂）」，以點出這種分別。

仔細看一些情節，可以見到唐滌生對洪一夫婦的角色塑造。例如設計哄騙劉窮取瓜園，在明傳奇是李洪一所定，李大嫂稱讚「好計，好計」（第十齣「逼書」）。可是在唐滌生的《白兔會》，剛好把兩人的位置調換了，定計的是李大嫂，李洪一大呼「好計，好計」（第二場「逼書設計」）。至於劉窮離開李家從軍後，李大嫂想到把「水缸鑽些眼」的惡毒主意（第十六齣「強逼」），到了唐本，就改成兩個壞主意都由李大嫂提出。不單這個壞主意而改嫁，在明傳奇是洪一提出逼三娘住在磨房，李大嫂想到把的生的

一場，整齣唐本《白兔會》，李大嫂作惡的角色主動，唐滌生有意把李洪一寫成受妻子慫恿和擺佈，才對三娘和劉窮諸多迫害。比較明傳奇和唐本，這是明顯的改動，李大嫂不但歹毒，更完全是口蜜腹劍的長舌婦人，比南戲中的塑造更可惡。

李洪一夫婦這種聰明配愚笨和主被動的夫婦關係，在南戲原著中沒有刻意經營。結尾劉知遠放過李洪一，完全是舊社會重視香火男嗣的考慮。唐滌生刻意改動李洪一夫婦在原著中兩人形象的無甚分別，粵劇《白兔會》中，李大嫂惡毒陰險，李洪一則相對善良一些，只是「一生錢作怪，半世老婆奴」（第四場），人物形象分開了，有了更清晰的個性面貌。

總之，改編南戲《白兔記》成粵劇《白兔會》，唐滌生無論情節和人物，基本上是盡力繼承原著的，其中李大嫂的角色，則明顯作了很多筆墨的渲染，這也似乎是為了要好好利用鳳凰女這潑辣狡獪的形象。明傳奇中的《白兔記》，李洪一和李大嫂是二人為一的反面角色，這也是中國戲曲裏對反面或幫閒人物的程式化設計，如《殺狗勸夫》的柳隆卿、胡子轉，甚至湯顯祖《紫釵記》的崔允明、韋夏卿等，雖非反面人物，但都是這種「張三李四」、「張千李萬」的類型化組合。但到了唐滌生筆下，兩夫妻有了主被動的分別，面目性格不同，因此在劇裏的作用和位置都不同，這是重要的改動，也是令人物形

象成功塑造的改動。可見唐滌生處理傳統戲曲的人物形象，有繼承，亦有發揮，卻往往避過了漫畫化、面譜化的毛病。

第三節　因人度戲

葉紹德評《紫釵記》的創作時，指出：

> 如果由芳艷芬來演，就不能演得太剛，就要用另一個方法來寫。但因為白雪仙夠剛強，可以跟盧太尉拚命，所以唐滌生寫劇本的時候就依照了她的性格來寫。（二十一）

這就是粵劇編劇時所謂的「因人度戲」。編寫戲曲劇本，除了受到商業經營的考慮框限，劇團的條件和規模，特別是演員的特色和專長等。這即使在傳統戲曲的發展過程，也是如此的。例如元雜劇一人獨唱的體例特色的形成和出現，論者亦指出與此擅唱的演員數目不多有關。二〇〇七年十二月，白雪仙被記者問及由兩人分演明帝清帝安排時，就簡單回答：「過往演員少，才採用一人分飾兩角，今次湊巧有兩個演

員，於是便安排他們分別演繹。」

正因為劇團中具有座力和有特點潛力的演員數目有限，怎樣調度和發揮，配合劇本，或者更多時是倒過來讓劇本配合演員，就出現了「因人度戲」的戲曲編劇技巧要求。

所謂「因人度戲」，是指戲劇編劇就着演出的伶人特點和專長，為其撰寫故事和塑造人物形象，讓其有更豐富突出的發揮，增加演員和整齣作品的吸引力。這不但是粵劇，即在其他的舞台劇，甚至是今天的電視電影，也是編劇常見而基本的考慮。唐滌生創作主要在上世紀的四、五十年代，更加受到不同方面的影響和掣肘，所以他曾說：

各地方戲劇與今日香港粵劇有多少不同，香港粵劇常常是訂了名角才訂戲的，所以在故事的情節發展上，都不能任作者自由發展而有了範圍，這一點是很難的工作。……雖有小節上與地方戲劇不同，也是無傷大雅的。

早在淪陷時期，唐滌生為鄭孟霞和羅品超編寫了不少劇目，這些劇目已展現了他善於因人寫戲的才華。鄭孟霞是上海京劇名旦，擅長舞蹈，因此，唐為鄭所編寫的劇本，不少是從京劇改編，如《水淹泗州城》和《霸王別虞姬》等。至於他為羅品超所編的劇目，則大部分是袍甲戲，如《班超》和《齊宣王》等劇，讓羅品超小武行當的戲路得以發揮。

131

事實上，「因人度戲」並非唐滌生獨門的編劇技巧，相反而言，是一直以來，粵劇編劇家的普遍方向和要求。班政家黃祥接受李奇峰訪問時回憶說：「何非凡和紅線女還有演《搖紅燭化佛前燈》及《紅拂女私奔》，也是陳冠卿編撰的，這幾齣戲也是為何非凡身訂造而編。」〔二十四〕又如陳非儂說：「編劇有一個問題值得特別注意，那就是要因人度戲，發揮演員的特長。」他以千里駒、薛覺先和陳錦棠為例子，說明不因人度戲，演員一定演得不夠出色。〔二十五〕最後他就指出「如果開奸惡或風騷戲給鳳凰女演，便開正她的戲路，使她可以大展所長」。〔二十六〕可見針對演員的戲路來寫戲，從來都是好編劇應有的能力和編劇方法，也是當時編劇取材的常態。

只是能像唐滌生一般嫺熟自然，經常可以妥貼鮮明的不多，而且往往成為全劇最吸引觀眾之處。唐滌生在這方面的突出，不止是「發揮」演員的長處和特點，也在「發掘」演員的長處和特點，而且相當有意識地進行，因此出現大量成功例子。

例如對鳳凰女角色的塑造和安排，正好說明唐滌生「因人度戲」的成功，而且大大有助演員的演出。一九五七年十一月，唐氏為「錦添花劇團」編寫，在高陞戲院開山演出的《紅菱巧破無頭案》，故事來自明末彈詞《天雨花》，不少地方劇目皆名之為《天雨花·

132

左維明巧斷無頭案）。劇中由鳳凰女飾演寡婦楊柳嬌，此劇當年上演的重要賣點是「雙旦制」，可得知劇團強調要以嶄新風格採用「雙旦制」，安排鳳凰女與羅艷卿正副不分，當時報紙上已指出「在名編劇家唐滌生的筆下，使到女卿兩姐着實有『人盡其才』，同擔重頭戲的機會」。〔二十七〕再加上上一節曾討論過，一九五八年六月為「麗聲劇團」編寫的《白兔會》，李大嫂的潑辣兇殘，正好是為鳳凰女度身訂造的人物角色。事實上，鳳凰女也着實憑這兩角色，贏得許多稱讚，也大大增加了這兩齣劇目的可觀性。

這種配合演員的「因人度戲」的例子很多，例如唐滌生寫《牡丹亭驚夢》，就說任劍輝最適合演柳夢梅。〔二十八〕「發揮」之外，唐滌生更能「發掘」演員的天分和才能，令演員找到適合自己發展的方向，突破前進。例如吳君麗在接受電視台訪問時，曾表示唐滌生提醒她要明白「文長武短」的局限，他為麗聲劇團編寫的《香羅塚》，就希望幫助她站穩花旦的行當，到了編寫《百花亭贈劍》，又明白表示要發揮吳君麗刀馬旦的長處，他在〈繼《香羅塚》、《雙仙拜月亭》、《白兔會》後編寫《百花亭贈劍》〉一文中說：「……對於她積年苦練的武工是拋荒了，這是可惜的，在《百花亭贈劍》裏，觀眾可以很明顯從她舉手抬足間，欣賞她對於武工的造詣。」〔二十九〕在〈我編寫粵劇《雙珠鳳》的動機〉中說：「第一步，便是替吳君麗小姐挑選新戲的題材，我着實經過一個多月的時間，才挑出兩

部適合於吳小姐和適合我寫的戲」，為老倌特意編戲，清楚明顯。〔三十〕至如白雪仙，惹人憐愛的多情女子，成為白雪仙的花旦行當最吸引感染觀眾的地方，寫給她的角色，都是多情可愛，例子更多。這種「因人度戲」的做法，發揮、成就了演員，也塑造出更立體生動的人物角色。

總之，在當年與唐滌生合作的名伶，包括任劍輝、白雪仙、芳艷芬、吳君麗、陳錦棠、梁醒波、鳳凰女、靚次伯，不同的性別年齡和行當，皆能藉着唐滌生筆下的人物角色發揮到自己的演出特點，「因人度戲」是唐氏編寫粵劇的高妙，可說成為戲迷和論者的普遍共識。〔三一〕這樣的一種編劇技巧，令人和戲都更生光輝，是另一種文學技巧以外，唐滌生不容易為其他粵劇編劇所步趨的傑出之處。

第四節　女性意識

唐滌生劇本的人物角色，還有值得重視的一點，而且同樣繼承着中國戲曲傳統的特點，那就是強烈的女性意識。中國傳統戲曲的人物形象中，女性一向都是非常重要的類型。數百年來，包括竇娥、杜麗娘、崔鶯鶯、紅娘、李慧娘、霍小玉、杜十娘、白素貞

134

，出現了一大批戲曲中女性角色典型，比男性角色眾多而深入人心，這是戲曲小說這中國敘事文學的一大特點。特別是唐宋之後的小說，我們發現了不少故事都圍繞或歌頌女性角色為主。唐宋傳奇就出現了《霍小玉傳》、《鶯鶯傳》、《李娃傳》、《任氏傳》、《離魂記》、《李師師傳》及《紅線傳》等以女主角為故事中心的小說作品，其身份地位涵蓋多元，有章台名妓，也有千金小姐；有文質闇弱，也有武功高強、肝膽俠義。元明之後，雜劇作家如石君寶就寫過《曲江池》、《秋胡戲妻》和《紫雲亭》等歌頌女性的佳作，其後更不論戲曲或小說，這類歌頌女性的作品仍然屢有出現，而且許多成為膾炙人口的藝術形象。例如白娘子、趙盼兒、杜十娘等，這種強烈的女性意識大異於西方古典悲劇，也成為中國戲曲小說的重要藝術特色。

本來，這種女性意識，古代正統文人往往視為戲曲難登大雅之堂的原因。明代陸容力詆戲曲誤人，婦人的「禍水」往往就是亡國之音，在他的《菽園雜記》「卷十」有一段文字說得很直接：

……皆有習為倡優者，名曰戲文子弟，雖良家子不恥為之。其扮演傳奇，無一事無婦人，無一事不哭。令人聞之，易生淒慘。此蓋南宋亡國之音也。

其贋為婦人者，名妝旦，柔聲緩步，作夾拜態，往往逼真。士大夫有志於正家者，宜峻拒而痛絕之。

現實上，戲曲作品中出現大量女性角色及形象，是明顯事實，即使「峻拒而痛絕之」，也無改現況，而且有着本身社會和文化上的因由，古代劇作家經常選擇女子為筆下着力之所在，並不是偶然的。李祥林曾經指出：

但「性別之戰」的模式則萬變不離其宗，而「弱」（女）戰勝「強」（男）的結局也始終如一。恰恰由此，我們發現，不管創作者是否有自覺意識，該類文本敍事的原型層面很難說不曾含有「柔能克剛」的傳統文化密碼。……戲曲愛寫又多寫女性，蓋在戲曲和女性之間自古以來就保持着某種親和關係。從社會學角度看，這種關係的奠定又跟彼此同處社會邊緣的境遇有關。這殊途同歸的命運，從客觀上提供了戲曲充當女性代言人的條件……縱觀古代戲曲文化史，無論台前演員還是幕後作家，要麼下里巴人，要麼在野文士，大多屬於不代表官方意志和權力話語的非主流階層。……作為「邊緣人」（marginal men），他們有一肚皮牢騷要借戲曲傾吐，而與「紅粉知己」的相濡以沫，又使他們對社會最底

層婦女命運有深刻瞭解和由衷同情，故而必形諸筆端。[三十二]

這番話道出中國傳統戲曲每多寫女性的深層原因，當中既是社會的，也是藝術的。

中國古代社會，女性地位低微，反映在戲曲作品中，也常可見，甚至流露出男子文人的鄙薄。例如元代雜劇的白樸《牆頭馬上》第一折，裴少俊在花園初見李千金，即說出：「這小姐有傾城之態，出世之才，可為囊篋寶玩」，赤裸裸地直道視女性如玩物的男子角度和態度。女子的反抗和勝利，代表着弱可制強，柔能克剛。作為弱勢或者不得志的文人，自感「對社會最底層婦女命運有深刻瞭解和由衷同情」，既為婦女發聲，也同時抒發懷才不遇，沉鬱下僚的牢騷苦悶。

張維娟談到戲曲中的「女性意識」，認為並不僅僅是女性本身的指涉範圍：

在女性主義文學批評中，「女性」一詞是超越於傳統父權制意識形態而對女人社會角色定位的一個革命性符號，女性意識即女性的主題意識，它產生於對男性社會意識的「反動思維」。……女性意識並不僅僅屬於女人，也不是所有女人都具備女性意識。如果一個男人能從女性利益的角度切入問題，這個男人就具備女性意識。[三十三]

作為男性編劇，唐滌生的作品，就是「能從女性利益的角度切入問題」，一直流露很強烈的女性意識。筆下戲曲作品，女性的形象整體地比男性更突出。這當然首先受到戲班人腳的限制，但同樣也是上承中國傳統戲曲處理人物形象時的此一特點。在唐滌生的眾多作品，特別是後世看重、今天還經常在舞台上演出的一批作品，就有不少優秀的女性藝術形象出現了，深受歡迎。例如霍小玉、長平公主、趙素秋、李慧娘、盧昭容、杜麗娘、林茹香及趙五娘等。這些婦女形象的成功，有些是承接傳統古典文學作品而來，例如杜麗娘、趙五娘、李三娘和李慧娘，在原作者的作品中，這些婦女形象已經非常成熟和傑出，唐滌生只是繼承中國戲曲的寶藏，同時也成為他眾多流傳下來名劇的共有特色。

與此同時，唐滌生也憑着自己優秀出眾的編劇才華，不論「青衣」「花衫」，莊嫻潑辣，發展和創造了許多在中國戲曲史上閃爍無比光芒的婦女形象。例如長平公主，就幾乎是唐滌生完全重新的創造和描畫；霍小玉的堅強多情、昭容的痴心活潑等，都是唐滌生個人的藝術再創造。

唐滌生這種作品中強烈的女性意識，當然是承繼着中國戲曲文學史上一個獨特的藝術取向，同時也受着當時他服務的幾個劇團的台柱組合所影響和決定。由今天仍可見的

138

唐滌生文字中，常見唐滌生談論到與他合作的老倌，其中筆墨最多的就是白雪仙、吳君麗和芳艷芬幾位花旦。從網上訪問片段可見，白雪仙回憶唐滌生跟她說：「做花旦要得人憐愛」。這句話，足見唐滌生對花旦行當演出獨具法竅，寫出了許多為觀眾喜愛的女性角色。與此同時，他又會就着不同花旦的特點和長處，寫出不同女性戲路角色，而且借其中人物澆洗胸中塊壘，批評揭示對女性不公不義的地方，上一章談到的《香羅塚》是明證，其他如《程大嫂》，也是很好的例子。

《程大嫂》於一九五四年二月十七日在普慶戲院開山首演，芳艷芬飾演的程大嫂，固然是唐滌生因人寫戲，為芳艷芬度身設計的角色，但全劇為女性抱不平的立意，亦實在非常明顯。程大嫂結尾的一段長長獨白，今天看來或者感到有些說教，卻是為封建社會女性對男性的強烈控訴，也可見唐滌生心中對婦女遇到的不公平對待，相當同情：

我會唔會同程大哥破鏡重圓呢，就算我想，呢個社會都唔准許我……在男女不平等嘅今日，孔少爺可以由第一個老婆娶到第七個，有機會可以娶到第八個或者一再娶到二三十個，不足為恥，仲可以引以為榮，乜嘢理由呢？事關佢係男人。反轉嚟講，我程大嫂，除咗一個程大哥之外，再嫁一嫁，會唔會畀人

原諒呢？唔會，乜野理由呢？事關我係女人。[三四]

唐滌生粵劇中強烈的女性意識，是對中國傳統戲曲的繼承。一方面，他塑造了形形色色的生動女性人物形象；另一方面，流露了他對女性在社會上遇到的不公平對待，深表同情，願意代為發聲，甚至批判指責。上引《程大嫂》的這段話，就是最好的說明。弱可制強，柔能克剛，女性角色的光芒和勝利，除了是對弱者的同情，或者也同時是文人心中意有不平的投射和補償吧！

註釋

〔一〕李昌集著：《中國古代曲學史》（上海：華東師範大學出版社，一九九七年），頁六一七─六一八。

〔二〕傅瑾著：《戲曲美學》（台北：文津出版社，一九八五年），頁一五九。

〔三〕王璦玲著：《明清傳奇名作人物刻劃之藝術性》（台北：台灣書店，一九九八年），頁十九。

〔四〕見陳多，葉長海選註：《中國歷代劇論選註》（長沙：湖南文藝出版社，一九八七年），頁二三四。

〔五〕同上註，頁一九六。

〔六〕後來演出《帝女花》，已將「迎鳳」此部分獨立成一場，例如最近期（二〇〇六年）的雛鳳鳴演出，

〔七〕見馮梓著：《帝女花演記——從任白到龍梅》（香港：匯智出版有限公司，二○一七年），頁一二一。

〔八〕張國光校註：《金聖嘆批本西廂記》（上海：上海古籍出版社，一九八六年），頁八七—八八。

〔九〕同上註，頁三五。

〔十〕同上註，頁一六。

〔十一〕利榮華劇團在一九五六年首演《跨鳳乘龍》時，秦穆公一角由白龍珠擔演，可參看《跨鳳乘龍》泥印劇本，原香港中文大學戲曲資料中心藏。

〔十二〕在一九五六年舞台演出此粵劇劇本時，第一場是弄玉在寢宮入睡生夢，第二場及第三場則轉接華山仙境的佈景，弄玉夢中與太華山主相遇。在戲曲電影中，蕭史身世已改作晉國的落難世子，所以就改為寫她獨自在華山遇到正欲逃走的「假神仙」蕭史。

〔十三〕同註十一，《跨鳳乘龍》「第五場」。

〔十四〕這一段《漢宮秋月》的唱詞在舞台劇本上存在，但在現在通行易見的《跨鳳乘龍》戲曲電影光碟版本中沒有，現據附歌詞的電影特刊補誌於此，香港電影資料館藏。

〔十五〕同註十一，《跨鳳乘龍》「尾場」。

〔十六〕同註十一，《跨鳳乘龍》「第六場」。

〔十七〕匯智版《唐滌生戲曲欣賞》（三），頁一九九—二○○。

〔十八〕〈寫在《漢宮蝴蝶夢》公演前〉，載《漢宮蝴蝶夢》特刊，香港：喜臨門劇團；也見陳守仁著：《唐滌生創作傳奇》（香港：匯智出版有限公司，二○一六年），頁一三一。

〔十九〕見陳守仁著：《唐滌生創作傳奇》（香港：匯智出版有限公司，二○一六年），頁一三○。

全劇也是分七場，其中第五場和第六場分別為「迎鳳」和「上表」。

（二十）唐滌生〈作者對於拍攝《蝶影紅梨記》之初步意見書〉，見陳守仁著：《唐滌生創作傳奇》（香港：匯智出版有限公司，二○一六年），頁一五六。

（二十一）葉紹德〈唐滌生紫釵記劇本評析〉，見吳鳳平等編：《紫釵記教室》（香港：香港大學教育學院中文教育研究中心，二○○九年），頁一四七。

（二十二）馮梓著：《帝女花演記——從任白到龍梅》（香港：匯智出版有限公司，二○一七年），頁六二。

（二十三）唐滌生〈拉雜談《香羅塚》〉，見陳守仁著：《唐滌生創作傳奇》（香港：匯智出版有限公司，二○一六年），頁一四三。

（二十四）《八和粵劇藝人口述歷史叢書（二）》（香港：八和會館，二○一二年），頁一○三。

（二十五）陳非儂口述、伍榮仲、陳澤蕃重編：《粵劇六十年》（香港：香港中文大學音樂系粵劇研究計劃，二○○七年），頁一二五。

（二十六）同上註。

（二十七）見一九五七年十一月十八日的《華僑日報》。

（二十八）〈唐滌生致利舞台埶院司理袁耀鴻的信〉，見陳守仁著：《唐滌生創作傳奇》（香港：匯智出版有限公司，二○一六年），頁一三三。

（二十九）唐滌生〈繼《香羅塚》、《雙仙拜月亭》、《白兔會》後編寫《百花亭贈劍》〉。同上註，頁一八○。

（三十）唐滌生〈我編寫粵劇《雙珠鳳》的動機〉。同上註，頁一四九。

（三十一）這樣的認識，不獨是粵劇研究者的看法。像香港作家黃秀蓮在她散文〈一坯心血字千行〉說：「善畫畫，必善觀察。唐氏天生慧眼，又樂於成人之美，讓老倌各揚其長，才華煥

發。白雪仙外在嬌弱而內在剛烈，不正是活脫脫的霍家小玉？芳艷芬唱腔圓滑而幽怨，儼然是含冤的竇娥了。吳君麗得唐滌生提點，才從刀馬旦轉型為青衣。不是唐滌生的器重而加重靚次伯的戲份，則四叔難免懷才不遇。最有趣的是捕捉到任姐的喜劇感，一於放膽讓一向癡情的任姐去演花心的陳季常，結果竟是妙到毫巔。」文章收於盧瑋鑾、張敏慧主編：《梨園生輝：任劍輝與唐滌生——記憶與珍藏》（香港：三聯書店（香港）有限公司，二〇一一年），頁一八。

〔三十二〕李祥林著：〈中國戲曲和女性文化〉，見中央戲劇學院學報《戲劇》（二〇〇一年第一期），頁一一三—一一五。

〔三十三〕張維娟著：《元雜劇作家的女性意識》（北京：中華書局，二〇〇七年），頁四。

〔三十四〕筆者未能見到本劇泥印本，劇本內容是參考李小良等編譯的《香港粵劇選‧芳艷芬卷》（香港：匯智出版有限公司，二〇一四年）。

語言與曲白

中國戲曲是詩劇，也是劇詩，戲曲語言分為曲文（唱詞）和賓白（口白或唸白）。曲文有着詩化的本質，是詩的變體，主要是抒情寫景的詩化語言，有音樂伴奏，一般較強調典雅和表現力，口白則多敍述交代。在粵劇演出，這些，性質和分工跟傳統戲曲無大分別。

第一節　文采與本色

談論唐滌生劇本語言的文學性，還是先從「典雅」說起。筆者一向強調，如果只單從「曲詞典雅」來推重唐滌生，不獨缺遺太多，辜負才人，不見真相得有點冒犯，至少中國傳統文學講究形式內容平衡，一味的語言典雅，不是偉大文學的內在特質，甚至可

145

以成為被批評的原因，像中國文學史上，六朝五代的文學，就被批評為重形式輕內容，浮靡軟媚。

話雖如此，但唐滌生粵劇劇本的文學成就，首先仍簡單而直接表現在「曲詞典雅」這人人皆知的評價上。我在十年前出版的《五十年欄杆拍遍——唐滌生粵劇劇本文學探微》一書內，就此作了不少討論，這裏不贅。

事實上，中國傳統的戲曲理論主要講究的是所謂「當行本色」，對於語言要求是與人物的相符配合。《曲海總目提要》指出：「指事道情，能與人說話相似，不假詞采絢飾，自然成韻，猶論文者謂西漢文能以文言道情也。」因此，一向以來，戲曲語言重在表現人物多於表現文采。語言典雅，從來並非中國戲曲理論對好劇本的首要要求，特別是在明清之前，曲家每重「戲」多於重「文章」，戲劇語言的評價高低，往往在表現力和與整齣戲的情感氣氛的配合和營造。例如「荊、劉、拜、殺」的《劉知遠》，也就是《白兔記》，歷來被稱讚為語言質樸，像前文所引明代呂天成《曲品》讚賞說：「《白兔》詞極古質，味亦恬然，古色可挹」，就不是從典雅文采的角度評價。

即使到了近代，這樣的評論標準，仍然是賞析傳統戲曲的重要標準，例如董每戲稱讚高明：「高則誠的好處在於為舞台演出而寫戲，不是在做典雅綺麗的文章。」[二] 古代

戲曲家中，即有大名和識見如李漁，反而會批評湯顯祖《牡丹亭》遊園首句過分典雅：

《驚夢》首句云：「裊晴絲，吹來閒庭院，搖漾春如線。」以遊絲一縷，逗起情絲，發端一語，即費如許深心，可謂慘澹經營矣。然聽歌《牡丹亭》者，百人之中，有一二人解出此意否？若謂製曲初心並不在此，不過因所見以起興，則瞥見遊絲，不妨直說，何須曲而又曲，由晴絲而說及春，由春與晴絲而悟其如線也？若云作此原有深心，則恐索解人不易得矣。索解人既不易得，又何必奏之歌筵，俾雅人俗子同聞而共見乎？[二]

可以看到中國士人對傳統戲曲語言雅俗間，存在着的矛盾猶豫。李漁一方面肯定湯顯祖這幾句曲詞的典雅和文學比興的巧妙運用，另一方面又認為這樣典雅的曲詞並不可取，因為「索解人不易得」。連李漁這樣的進步文人，戲曲名家尚且抱有這種觀念，中國戲曲一向以來雅俗相持，明白可見。

曲詞典雅反而受到批評，在曲論中也並不少見。粵劇名伶陳非儂晚年回憶和評論上世紀的著名編劇時，特別指出過，認為這種典雅是唐滌生的缺點：「（唐滌生）而且撰寫的曲詞很優美。不過，缺點是過於典雅，未能做到雅俗共賞。」[三]他評價粵劇編劇的高

147

低，似乎亦就在語言的雅俗運用：「我認為近人編劇，最好的是馮志芬。它的作品好在深入淺出，雅俗共賞。」〔四〕賴伯疆在《粵劇史》書中，也批評唐滌生的曲詞過於典雅：「他

的劇作的優點，是緊湊有戲，曲詞優美，缺點是過於典雅，不夠生動。」〔五〕

這也不難理解，中國戲曲本質既是詩化抒情，因此好的粵劇劇本語言，貴在準確，有咀嚼聯想的餘味和空間，這道理是文學的道理，要從文學角度切入，才懂得戲曲語言、懂得唐滌生。湯顯祖的「不到園林，怎知春色如許」，豈是單指眼前園林景色。低手所寫的曲詞口白，言盡意盡，只有交代說明的作用。唐劇，特別是為仙鳳鳴所寫的作品的語言，運用典故不少，典雅蘊藉之餘，卻不失於艱澀。有時如果我們參看比讀一下劇本的泥印本，亦可發現唐滌生在雅俗之間，也是努力平衡典雅文采和明讀可感，同時又追求文學上的形象和含蓄。例如《帝女花》第一場「樹盟」落幕前的兩句滾花，原是「離合悲歡天註定，二妹何須為我愁。」經白雪仙要求下，改為「風雨難搖連理樹，任得那文鸞嚲去鳳彩球」。〔六〕至如《紫釵記》第六場「節鎮宣恩」中，十郎唱「迷青瑣，淑女病留連」一句〔七〕，後來在電影、唱片和演出的版本都改為「憐淑婦，病榻尚留連」，正是由於「迷青瑣」一語不易為普羅觀眾所理解。〔八〕

對於戲曲語言典雅的接受程度，在中國傳統戲曲觀念中有很大的保留。後之視今，

148

今之視昔，都大不相同，怎樣處理和拿捏，從來都是對優秀劇作家的要求。所以說，唐滌生粵劇劇本的語言典雅當然是其重要藝術成就，也成就其文學藝術的強大感染力和可讀性，但唐劇之價值和優秀，絕不止於語言典雅。而且如果只因為語言雅富文采，唐滌生不應被評價為中國戲曲史上的頂尖作家。相反，唐滌生的粵劇劇本，不避通俗而盡力逼肖人物，人物語言講究配合角色形象，正是中國戲曲對語言的「當行本色」的要求。

當行本色，是中國戲曲理論的重要概念。馮夢龍《太霞新奏》曾說：「詞家有當行、本色二種。當行者，組織藻繪而不涉于詩賦；本色者，常談口語而不涉于粗俗。」馮夢龍清楚指出「不涉於粗俗」的語言要求，所謂當行本色，既不涉於詩賦，也不涉於粗俗，取其中，即最切合人物角色的語言，這是中國戲曲非常重要的藝術概念。中國戲曲史向來有所謂「本色」「文詞」之論，在明代劇論中甚至產生過重大論爭。簡單來說，中國戲曲，向來不只一味強調典雅文采，更多是本色當行，「常談口語」戲曲語言要能表現和切合人物身份情景，性格特色。當行本色是戲曲語言的重要要求，歷來不少曲家曾經提出相關說法。何良俊在《曲論》批評：「《西廂》全帶脂粉，《琵琶》專弄學問，其本色語少。蓋填詞須用本色語，方是作家。」唐滌生改編的明傳奇作品《紅梨記》，其作者徐復祚也批評當時「文詞派」的代表人物鄭若庸，說他所撰《玉玦記》：「獨其好填塞故事，未

免開釘餼之門，辟堆垛之境，不復知詞中本色為何物，是虛舟實為之濫觴矣。」[九] 臧懋循則說：「詞本詩而亦取材于詩，大都妙在奪胎而止矣；曲本詞而不盡取材焉，如六經語，子史語，二藏語，稗官野乘語，無所不供其采掇；而要歸斷章取義，雅俗兼收，串合無痕，乃悦人耳。」[十]

語言本色，首要意義在符合和表現人物情感性格。不止主角，一些配角人物藉着人物語言，一樣寫得形象生動，面目獨特鮮明。以《帝女花》周鍾父子為例。上表之際，周唐滌生安排清帝和世顯語言上針鋒相對，已經十分精彩。周世顯正要朗讀表章之前，周鍾父子上前，各唱一段長花，目的都是勸阻世顯不要激怒清帝。目的和意思一樣，但唐滌生將兩段唱詞寫出不同內容，更值得欣賞的是自然合理地配合兩人性格，表現人物具體自然，人物語言的技巧掌握，的確令人佩服。周鍾的唱詞是：「一字繫安危，禍福憑汝降，勸君莫惹泉台浪，莫向陰司叫無常。有心欲把紅鸞傍，誰知傍錯少年亡。」曲詞活現周鍾的膽小遲疑，末尾兩句的怨懟，正是貫穿全劇，他那種不甘貧窮，心存僥倖的可惡嘴臉。到了周寶倫，唱詞則是：「一字重千斤，人命輕三兩。縱使你甘心毀碎齊眉案，須防寶殿有刀藏。一命難消故國讎，累了三百遺臣同落網。」一樣是想周世顯小心，不要觸怒清帝，但用的全是利益計算的分析，再加上一些武力恐嚇，亦完全是周寶

150

倫勢利無情的武夫形象。兩段唱詞，表現父子兩人不同性格，毫不含糊，唐滌生的語言運用，配合和表現人物，令人欣賞。

的確，戲曲語言「不避口語」，只求典雅，並不是正確方向，重要的是配合劇本需要。李漁說得清楚：

曲文之詞采，與詩文之詞采，非但不同，且要判然相反。何也？詩文之詞采貴典雅而賤粗俗，宜蘊藉而忌分明；詞曲不然，話則本之街談巷議，事則取其直說明言。凡讀傳奇而有令人費解，或初閱不見其佳、深思而後得其意之所在者，便非絕妙好詞。……詞貴顯淺之說，前已道之詳矣。然一味顯淺而不知分別，則將日流粗俗。……極粗極俗之語，未嘗不入填詞，但宜從腳色起見。如在花面口中，則惟恐不粗不俗。〔十一〕

這裏李漁提出了語言本色就是「宜從腳色起見」，上引周氏父子唱詞的肖合人物性情形象，就是好例子。若有需要，就棄典雅而取粗俗，無須迴避，不但不避，真有劇本和藝術需要，甚至「惟恐不粗不俗」。這是戲曲語言當行本色的重要標準，也是雅俗間的拿捏繩墨，非常清楚。這種本色當行的好處，就在「自然逼肖」，也是作為代言體的戲劇追

151

求的藝術效果。王驥德在《曲律》說：

> 故作曲者須先認其路頭，然後可徐議工拙。至本色之弊，易流俚腐；文詞之病，每苦太文。雅俗淺深之辨，介在微茫，又在善用才者酌之而已。……詩與詞，不得以諧語方言入，而曲則惟吾意之欲至，口之欲宣，縱橫出入，無之而無不可也。故吾謂：快人情者，要毋過于曲也。

唐滌生劇本曲詞典雅之餘，作品中也偶有夾入詩詞，如《紫釵記》中韋夏卿的「藏頭詩」，《蝶影紅梨記》的「詠梨詩」、《帝女花》在含樟樹下酬詩，電影《獅吼記》金殿猜謎和電影《胭脂巷口故人來》後園對聯等，或原創，或點染前人，雖不是文學含量很高的作品，但都用語典雅，饒具文學趣味。但另一方面，唐滌生同樣善用方言口語，生動傳神又不失於俚俗。

說粵劇語言的俗，可以有兩層意思，一是相對於典雅、雅俗之俗。另一是相對於文言書面語的廣東話，是方言。前者是文學的、藝術的角度，後者則本是側重於語言表達的方言選擇，但亦因方言而流入雅俗效果之不同。作為粵劇，大量廣東話入文，合理正常。

粵劇作為廣東地方戲，當然不避方言。善用廣東話，是唐滌生劇本的一個特點，而且常有神來之筆，像《牡丹亭驚夢》的「探親會母」中，麗娘和夢梅棲居杭州，夢梅說：「生鬼就唔似你叻」[十二]，「生鬼」一詞，語帶雙關，又調皮生動，戲劇效果奇佳。

《販馬記》中，完全不避廣東俗話，例如「第四場」有「三更偷偷去掛臘鴨」[十三]的唱詞，也未見低俗。著名粵語時代曲填詞人黃霑曾稱讚「無論口白和曲詞，都比較口語化，也不避俚俗。讀起來真是妙趣橫生。……而且文采不失，真是高手之作。」[十四]葉紹德在賞析此劇時，則特別介紹「第二場」的兩段白欖，說「全用廣東俗話，寫來字字傳神」。[十五]可見這種俚俗口語的運用，得到認同和肯定，最重要的還是回應配合着中國戲曲語言的「本色當行」要求和特色。

第二節　豐富表現力

文采豐贍，是優秀文學語言的一種特色，唐滌生在這方面成就無須置疑。曲詞典雅，也不能純是形式上的美，而必須同樣有內在的充實。葉紹德評論《牡丹亭驚夢》柳夢梅夢中上場的歌詞時說得很好：「曲詞當然要典雅，但雅中句句要實用，要有戲，這

153

點太不簡單了」[十六]。可是優秀的文學語言，特別是戲曲語言，還有着其他重要特色，包括準確深刻，表現力強。欣賞唐滌生劇本語言，主要還是因為它擁有豐富的表現力。

表現力強的語言，一般具備準確、深刻和豐富等特點。一再指出過唐滌生戲曲語言表現力強，可在濃縮有限的文字裏表達完整飽滿，前後緊扣的內容。例子多得很，這裏再舉《紫釵記》最後黃衫客的一段快中板為例：

介）

（黃衫客快中板下句）惡跡昭彰早揚傳，尚方賜有存忠劍，御旨黃衫代策權。（催快）俸祿千鍾全罷免，為媒代了紫釵緣。合歡花，鸞鳳宴。璧合還須喜筵。玉女慇懃扶紫燕，白髮還須伴彩鸞。（花）人來再把花燭點。（坐正面椅

由表達個人身份，「尚方寶劍，御旨黃衫」，觀眾到此恍然大悟。批判太尉、如何判決，怎樣重開婚筵，一段中板一氣呵成，唱到最後「人來再把花燭點」，然後舞台指示「坐正面椅介」，李霍拜堂，全戲也步入煞科，曲盡也戲盡。綿密嚴緊，無一句一字閒冗說話，曲到科到，一氣呵成，乾淨俐落，具有很高的語言表現力。

唐滌生的曲詞，有時又會利用人物角色的不同身份和視角，配合情境，產生極佳

的藝術效果。例如《帝女花》的「香劫」，長平被崇禎宣上殿，唱出一段七字清：「舒鳳眼，左右盡愁顏……」，葉紹德稱讚：「這段七字清中板關係全台演員，字字句句，千錘百鍊」[十七]，實在還要欣賞唐滌生利用長平眼睛來說話，描寫全台人物，刻劃滿朝悲傷頹喪，以見大明江山之去，是高明的表達手法。《琵琶記》中「削髮」一場，伯喈反線中板的兩句：「貴賤離不了，生死永同途」，鮮明具體，斬釘截鐵地表白夫妻的同生共死，都是唐滌生粵劇劇本語言富表現力的明證。至於語言的跳脫具象，運用了很多文學手法，這也在過去曾經談過，這裏不贅。[十八]

唐滌生的戲劇語言，不少是直接繼承或稍予翻點原著的，如他非常欣賞《西樓記》曲詞，他在《西樓錯夢》上演時的「演出特刊」，特別撰文〈介紹袁于令原著《西樓記》中《病晤》與《會玉》兩折之精妙曲詞〉，一再強調，着力指出此劇曲詞之妙：「詞曲道白的精警與清新，若論深入淺出，決不在高（明）、湯（顯祖）之下」；「試讀以上兩折曲詞，如順手拈來，俯拾即是，生旦問答之間，至情流露，而且用調高古，韻協天然，無一字稍涉牽強。」[十九]他既如此欣賞，因此當改編成《西樓錯夢》時，就直接採用和修訂了原著許多曲白。[二十]

另外一齣更明顯和典型的例子就是《白兔會》，此劇頗多直承南戲原著的地方。第三

場「瓜田分別」集合總結了南戲第十一齣「說計」、第十二齣「看瓜」和第十三齣「分別」的情節，氣氛陰森，夫妻淒涼分別，劉知遠勇猛不屈，遠走從軍，是全劇非常重要的場口。這一場的相關情節，原著也寫得很好，唐滌生保留引用，有不少襲用的曲詞口白。且稍列舉於下文，以見他在戲曲語言運用上，怎樣吸收和利用古人的寶貴遺產。

例如南戲《白兔記》第十一齣「說計」中，劉知遠提到當年劉邦以布衣立國：

（生）昔日漢高祖姓劉名邦……後來做了帝王之分。

聽。（旦）哪個古人？

（生）不說起瓜精猶可，若說起瓜精，惱得我一點酒也沒有了，就把古人比著你

這一份自比古人開國的先祖，唐滌生變成一段「長二王」再轉流水南音，表達劉知遠的英雄氣概，正是原著中：「我為人頂著天地神明，生長在三光下。平生不信邪（雙），心正可去也」，縱然有鬼吾不怕。」（第十一齣）

到了消滅瓜精，奪得寶劍天書，兩人重會。三娘說：「是人高叫三聲」，這介口在唐本《白兔會》沿襲了。接著知遠複述夜來驚險，原著是：「夜來一更無事，二更悄然，三更之後，果見鐵面瓜精，與俺鬥上三四十回合。」（第十二齣）這樣複述的方法，唐滌

156

生也沿用，不過語言力量就更強烈，不但典雅具體，氣氛陰森，知遠面對的凶險就更容易令觀眾感受得到：「一更微雨打山青，二更風起雨霖鈴，三更妖怪佢來頭勁……」（第三場）再往下是三娘奉上的一碗飯，南戲中，三娘說「這碗飯，奴家瞞了哥嫂，拿來與你吃的」，知遠不吃，因為「只為了這碗飯，受了你哥嫂多少嘔氣！」這一個微小關目，唐滌生也移用，而且成為他堅定遠走、從軍謀計前途的最後一下刺激。知遠一才吐飯介口古：呢碗飯，我從今以後都唔食叻。」「呢碗飯」，就是李洪一家的飯。知遠滿腹怨恨，與三姐臨別，說出三不回之語：「不發跡不回，不做官不回，不報得李洪一冤仇不回。」這段口白設計，唐滌生是毫不含糊，小心選擇原著菁華，繼承並豐富，令筆下劇目人物和情節都甚具表現力和感染力。

另一方面，優秀的戲劇語言能夠塑造和表現人物個性，也描畫出人物的內心世界和情感。這是小說戲曲這類代言體文學重要的藝術功能。唐滌生劇本的曲文口白，塑造人物性格活活靈活現，不但「說一人肖一人」，而是深具塑造人物形象、描畫情感的表現力。

例如《再世紅梅記》第一場及第二場，都是生旦言情戲，但因為慧娘和昭容的不同，人物語言完全不同，兩個角色固然形象不同，男女情愛的悲哀命定和風趣輕盈，也不相

同。又如《帝女花》的周鍾，唐滌生寫一個又貪富貴又微帶歉愧的換朝之臣，曲詞唱白處處自欺欺人，在「庵遇」一場中，以為長平公主沒有回生，唱：「重估話一品拖翎簪鶴頂，誰料三餐茶飯都要費經營。恨不能追落陰司向閻王請，為求官祿乞點再生情」，幽默詼諧，語言鮮活，又能活現人物那種欲求富貴的可笑嘴臉。唐滌生戲曲語言運用，真是得心應手，如入化境。

除了描寫人物，唐滌生運用戲劇語言的敍事能力同樣很高，曲詞結合人物情感動作，演員唱曲說白的同時，事情、情節和動作俱結合以推展表現，這在傳統戲曲並不常見，但也偶有佳作，例如康保成評論蘇州派的曲詞，引用《千鍾祿》的一段，寫建文帝在山野中聽到野寺鐘聲，想起故苑上宮的景陽鐘聲。這一段是曲詞結合人物的佳作，是歷來深受讚賞的戲曲語言，楊恩壽在《詞餘叢話》「卷二」，就曾譽之為：「神情之合，排場之佳，令人嘆絕。」〔三十二〕

唐滌生筆下，卻經常可見配合故事情節推展交代，或者人物情思動作的曲白，這是他比起傳統戲曲不同，甚至超越之處。當然，這與他生在二十世紀，因接觸現代話劇的不同處理有極大關係，傳統戲曲抒情本質，令敍事功能的語言傾斜於表現人物內心情感為主，但唐滌生的曲詞口白常配合故事情節的發展和人物的思想情感，因此演員只

要依着演出，故事情節自然會開展向前，所以名伶阮兆輝曾在電視節目接受訪問時說演員不會不懂得演唐滌生的戲。上引黃衫客煞尾的一段中板便是例子，又例如《帝女花》：「繫馬疏林，轉入花間路。」簡單兩句，看似漫不經心，但人物語言動作妙合自然，曲與科帶着人物演戲。〔二三〕

此外，唐滌生擅寫「中板」，用以敘事，常為人所稱道，往往能夠完整有序地將複雜的事情詳細道出，交代清楚，言少意賅，概括力很強。演員邊唱邊做，帶動人物的情感和思想，說唐滌生的劇本處處教導和引領演員做戲，又是一例。下面我們引兩段不同作用和精妙的中板文字，藉以看到唐滌生的文字功力。首先是「折梅巧遇」：

欲偷折隔籬花，追憶堤邊柳，容我一訴往事淒酸。西湖盡處有殘橋，也曾見畫舫有佳人，但被垂楊遮面；偷偷撥柳看芙蕖，誰知芙蕖浮水殿，靈犀一點兩通傳。百拜問仙踪，仙子尚未開言，經已桃腮淚滿；愧無可以慰郎情，只餘一眸辛酸淚，恨不相逢未嫁前。一別苦相憶，睡則抱枕難眠，着亦輕袞未暖；適見竹內梅，觸動相如渴，摘一朵慰夢倒魂顛。（滾花）不是書生跳粉牆，卻是採花跌落蘭香苑。

這段中板是《再世紅梅記》的裴禹在繡谷初見昭容，因為解釋自己偷花事，細說之前與李慧娘相遇的過程和情思。首兩句「偷折隔籬花，追憶堤邊柳」，已將全件事情概括總結。往日由景及人再及相逢之事，將當日與慧娘邂逅到今日偷花，有景有情有事有神態，至兩人靈犀暗通，今日無奈的思憶，用兩句滾花表明自己並非踰牆浪子，反是狼狽失足，簡直無一字多餘之語，這樣的文字功力，看似平淡無奇，實則極具表現力量，實在值得仔細欣賞。葉紹德在賞析這一節「折梅巧遇」，忍不住一再稱讚這段文字：

以下的敍事中板，是他寫曲的一絕。……這段中板，由裴禹第一場見慧娘至第二場跌入芳苑。全部過程，寫得非常詳細，情詞並茂，的是佳作。〔二十四〕

除了敍事，抒寫描畫人物的內心和情感，也是唐氏筆下中板曲詞常有的藝術功能，而往往又妙畫毫微，令人佩服。例如《西樓錯夢》中，叔夜收到穆素徽的空書，不得其解，既驚又亂，一段「反線中板」，配合間入的獨白，盡見人物焦急忙亂的心情，寫得具體逼真，即使只是文武生一人單演獨唱，也充滿戲味：

敢是未解作情書，敢是難寫蠅頭字……莫非老蒼頭，佢冒替嫩花魁，騙去

我黃金有價……莫不是倩女苦相思，佢執筆忘舐墨，佢記得舐墨筆又倒拿。……

莫非孫汝權，套取假情書，佢暗裏牽驢換馬……急得我淚如新雨灑桃花，猜詩

難求生杜賈，猜謎憐我欠才華。莫不是素徽厭我被嚴親罵；佢故將白紙斷情芽。

這段中板是叔夜由癡情思念到胡亂猜測素徽的用意，然後馬上自己推翻假設，苦

思無結果，最後至有誤會絕望，才引出後面的一場錯夢，不但寫出人物焦急苦惱的心

理，在劇情推展上，也非常重要。唐滌生當然明白，因此他用超過數百字筆墨，大段

唱白〔二十五〕，刻意要寫出人物的內心世界和轉折過程，代劇中人物立言寫心情，將叔夜

的急亂無助具體表達。唐滌生在不同情境都會選用中板，有讀表、寫狀、讀詩、明志以

至述往事明關係和含淚寫休書，可謂無往不利，如入化境。這裏不能詳舉，但當中依靠

的完全是極高的文字表達能力。

第三節　賓白口古的運用

中國傳統戲曲重視賓白，不少戲曲家對賓白曾給予很高的評價，例如孟稱舜在《天

賜老生兒・楔子》雜劇的「眉批」說：

此劇之妙，在宛傷人情，而賓白點化處更好。或云元曲填詞皆出辭人手，賓白則演劇時伶人自為之，故多鄙俚之語。予謂元曲固不可及，其實白妙處更不可及。如此劇與《趙氏孤兒》等白，直與太史公《史記・列傳》同工矣。

中國戲曲演出，向來有所謂「千斤口白四兩唱」，因為口白沒有伴奏，但又要徐疾有致，而且肖似人物，表達人物的性格感情，對於台上演員，相當考究功力。因此，編劇寫口白口古，也一樣擔當重要責任，這一種要求和特色，不是粵劇獨有，而是向來存在於中國傳統戲曲，而且成為重要元素，王驥德在《曲律・雜論上》提出戲曲的綜合性，「並曲與白而歌舞登場」，指出了「曲」、「白」和「歌舞」是戲曲的三大元素。李漁就說過：「詞曲一道，止能傳聲，不能傳情。欲觀者悉其顛末，洞其幽微，單靠賓白一著。」[二六]

中國傳統戲曲理論認為以曲為主，以白為次，徐文長《南詞敘錄》說：「唱為主，白為賓，故曰賓白。」凌濛初《譚曲雜札》也說：「白謂之賓白，蓋曲為主也。」不過也有不少戲曲家均重視賓白，近人祝肇年就反對「貴曲輕白」的傾向：「曲是承白而生的，因白生曲。反之，曲也可以生白。」[二七]自古以來，怎樣分派曲白，考究戲曲編劇家的功

162

力，孔尚任是中國戲曲史上頂尖的編劇家，雲亭山人（即孔尚任）在《桃花扇・凡例》中指出：「詞曲皆非浪填，凡胸中情不可說，眼前景不能見者，則借詞曲以詠之。又一事再述，前已有說白者，此則以詞曲代之。若應作說白者，但入詞曲，聽者不解，而前後間斷矣。其已有說白者，又奚必重入詞曲哉？」[二十八] 這種曲詞和說白的互補和分工，向為曲家所識，楊恩壽《詞餘叢話》說：「凡詞曲皆非浪填，胸中情不可說，眼前景不可說者，則借詞曲以詠之；若敘事，非賓白不能醒目也。」傳聲傳情，寫人敘事，在戲曲中的曲白各有兼顧，曲多用於抒情，白長於敘事，不過又不會截然兩分，如血脈相連，李漁說得清楚：「曲之有白……就人身論之，則如肢體之於血脈；非但不可相輕，且覺稍有不稱，即因此賤彼，竟作無用觀者。故知賓白一道，當與曲文等視。」[二十九] 不但認為白與曲一樣重要，甚至要理解感受得細緻，必須依靠曲白的運用。

綜合以上的古典戲曲理論，可見寫好賓白，或者好好利用賓白，增加劇本的藝術性，是戲曲編劇責任所在，也是水平高下的指示尺。一般而言，口白有兩個重要的功用：一是寫人見情思心語，一是敘事以推展或轉折劇情。以說白見表現人物，貴在逼似，正是前文曾說的中國傳統戲曲所謂的「當行本色」，並不純乎在編者的文學水平，更不是一味典雅可以，有時過分賣弄，反而不美，正如王驥德指出：「用不得太文字，凡

用、乎、者、也，俱非當家。」（《曲律‧論賓白第三十四》）所以祁彪佳《遠山堂曲品》會說：「說白極肖口吻，亦是詞場所難。」李漁更說：「務使心曲隱微，隨口唾出，說一人肖一人，勿使雷同，弗使浮泛。」（《閒情偶寄‧語求肖似》）

到了現代，戲曲學者一樣重視賓白，洪柏昭賞析《桃花扇》時指出：「有時，賓白對於刻劃人物，也起了曲詞所不能起的作用。基於韻文和散文的不同功能，說白更能摹擬人物聲口，使其語言逼真肖似，故戲劇衝突尖銳的地方，往往要使用說白；揭露淨丑的醜惡面目，往往也要使用說白。」[三十]戲曲表演藝術的「千斤口白四兩唱」不單說演者，於編劇亦一樣。葉紹德在談劇本寫作時，同樣曾指出：「初時我也曾犯過這樣的毛病，以為每場以唱來交代劇情便可，其實這是編劇最大最大的錯誤。到我向唐滌生先生請教時，他對我說：『當你寫滾花口白，寫得好的時候，你的劇本便成功了』。那時我好像醍醐灌頂。」[三十一]唐滌生在這方面就非常成功，葉紹德賞析《販馬記》，多次強調唐滌生在這方面的成功。例如在第二場的「簡介」，就多次提到唐氏善用口白：

唐滌生編劇在任何場次，安排曲白都非常恰當，因為講口白比唱曲詞容易表達劇意，怪不得說千斤口白四兩唱。[三十二]

164

分析楊三春人物形象塑造的成功，指出：

> 當年我在利舞台看《販馬記》，一到這裏，英麗梨一句口白，引起了全台觀眾共鳴。英麗梨固然將楊三春演得好，而唐滌生的口白安排的位置亦適當，真是編演俱佳。〔三十三〕

其後分析胡敬貪官形象的栩栩如生，仍然強調口古口白的精彩運用：「以下胡敬四句口古，真是萬分精彩⋯⋯以上這段口白，刻劃那奸官貪贓枉法，真係栩栩如生。」〔三十四〕

唐滌生既然擅寫口白，自己也清楚表達過寫曲劇劇本必須重視口白。根據葉紹德在香港電台節目《唐滌生的藝術》訪問著名樂師劉兆榮，劉兆榮回憶唐滌生曾跟他說過要做一個好編劇，一定要寫好口白。賓白在劇本中既有如此大的作用，唐滌生在這方面自應掌握得很好，才稱得上是一流編劇。下面以《紫釵記》為例，説明一下唐滌生在這方面的藝術成就。

葉紹德賞析《紫釵記》，談到崔允明說「丈夫以重節義創一生基業，女子以守貞操關係一生榮辱，欠人一文錢，不還債不完，賒人一生債，不還不痛快」的時候，特別稱

讚：「我為甚麼特別提到崔允明的幾句口白？因為崔允明之口白，是原著所無，尤其是丈夫重節義，創一生基業；女子重貞操，關係一生榮辱。這幾句口白非常重要。因為唐朝時，男歡女愛，始亂終棄者多。由此足見崔允明的性格，唐滌生在這裏安排，非常恰當，因為觀眾看了大段生旦對手戲，精神會放鬆。唐滌生在該場戲結尾之時，安排這重要情節，更襯些風趣口白，李益又愛又怕的心情，寫得神情活現。」〔三十五〕

葉紹德也提醒讀者欣賞這段戲，就不只是人物的性格情態，更加是唐滌生如何以曲白配合情節，推動故事：「這段戲，充分表現，李益驚艷之風流，小玉之嬌羞矜持。我所以連動作也介紹出來，希望有意學編劇的讀者，明白編劇先有故事動作，才有曲白，這些曲白，不是無聊的無病呻吟，是有意思，有動作，有戲劇性的。……以上情節，除小玉一段滾花外，全是口白，寫來妙趣橫生。……接着允明說既然想得通，何用再選良媒，着李益登門求親，而李益踟躕，最後兩句唸白簡直是神來之筆。李益到底不好意思，說：『我只怕花院深深人已睡。』接着允明說：『傻嘅，我包管佢暗裏挑簾倚絳紗。』一推李益入霍家，這場戲便告完結。」〔三十六〕即使幾乎全用口白表達，但憑着作者的妙筆，抓住人物心理動作，準確刻劃情思神態，活靈活現，產生葉紹德說的「妙趣橫生」，令觀眾看得賞心悅目。

166

除了寫人敍事之外，唐滌生運用口白，更能突出題旨，營造氣氛和展現人物處境。上引崔允明對李益的教誨，貫穿全劇，隱隱成為男女主角信守山盟的倫理基礎，絕不能等閒放過。他訓誨李益「不還不痛快」、「不還債不完」等，到後來力抗盧太尉的逼挾，身殉以報小玉之恩，正與自己當日所說的前後照應，戲味很濃。至於李霍這段愛情背後的重重壓力，人物性格的傷心命薄，也一樣在絕佳的口白口古之下，表達得深刻動人，葉紹德就為我們指出過：「以下兩句口古寫得哀怨動人，寫盡古今人情冷暖。小玉口古：『十郎夫，阿媽唔嚟得送你，阿媽叫我代佢話畀你知，佢話世情險，人情薄，一來怕人笑佢徒有半子之親，而不能朝夕相對，二來怕風燭殘年，擔唔起離愁別苦。』李益口古：『小玉妻，你阿媽講「世情險，人情薄」嗰六個字，語重心長，我自然會刻骨銘心，永相記取。唉，其實別苦離愁，小玉妻你又何嘗擔捱得起。新婚才一夜，卻被那笳聲鼓鼗帶走了可憐夫！』這兩句口古，真是扣人心弦，我特別在此介紹，因為口古口白，在看戲時很容易忽略，故而在此選一些重要的口白口古，介紹予讀者，使讀者了解千斤口白四兩唱，唱詞雖動聽，但交代劇情，非口古口白不為功。」[三十七]

這一段口白是李益和小玉的對話，交代劇情也道出人物的悲哀淒涼。要注意的是唐滌生劇本前後呼應，小玉的可憐和多情，還可以結合最後一場，她在闖入相門之前，浣

紗拚死力勸她「莫將璧玉投鷹犬」，與她和浣紗的一段心腹說話並讀，前後映照下，真是字字動人，我也補敍於此，免讀者輕輕錯過：

> 浣紗，妹妹，所謂苦命親娘薄命兒，兩人同是風前燭，你番去同我侍奉親娘，也不枉我一場待你。浣紗，你去啦，你去代我話畀阿媽知，話小玉一生自負，從來唔肯係佢嘅跟前認錯。（介）我而家知錯咯。

與浣紗超越主僕的姊妹之情，母女身出章台的辛酸怨恨，都盡在這兩段重要的口白深刻展現。先叫一句浣紗，再叫「妹妹」，多年相伴相依，主僕之情早已變成姊妹一般，在小玉拚死闖府之際，作者筆下輕輕一句叫喚，就表達得深刻完整。而小玉的可憐可憫，在口白之間，不用唱詞，表達得很動人。這樣的超越寫人和敍事的賓白，是欣賞唐滌生劇本文學技巧的重要角度。

唐滌生善用口白口口寫人，既寫出人物個性，也常顯現人物的智慧才識。《帝女花》的世顯和長平公主初次相見，鳳台一番應對，唇槍舌劍鑄就相知相愛，生旦傳情又充滿機智。這種角色間的口白交鋒，既講究編劇者的才智學問，更能營造戲劇衝突張力，成為吸引觀眾的可觀場口，欣賞價值很高。再看《紫釵記》，先是崔允明不肯依盧太尉作

媒，反而諷刺太尉逼婚，字字到肉，已經很可觀；末尾一場霍小玉闖府的論理爭夫，當盧太尉出言侮辱，小玉說出：「霍王之女，不載族譜而載於天道人心；李霍之婚，不註於冊而註於三生石上」〔三十八〕，有理有節有勇氣，真是精彩絕倫的應對，盡現小玉的剛強聰慧，如此口白，令人拍案叫好，非才華橫溢的編劇寫不出來。

精彩口白，許多時沿用前人作者。《紫釵記》中，小玉「劍合釵圓」一場倒地昏暈前的一段口古，盡用唐人蔣防《霍小玉傳》。這些對古典戲曲語言的運用和繼承，有時又未必直接用在改編的劇本。例如《洛神》的「去國若逢風雨暴，盡向儂吹莫向郎」，先在《洛神》（一九五六）運用，後來才在《蝶影紅梨記》（一九五七）的「窺醉」再用。〔三十九〕《蝶影紅梨記》的曲白，有不少承接元雜劇《謝金蓮詩酒紅梨花》，糅合而用。〔四十〕這種承繼，可見唐氏運用這些古典戲曲語言的靈活生動，亦反映了他在這方面的沉浸工夫，不拘一格，點撥挪挪自然純熟。

不但沿用前人留下的佳句，到了有需要時，唐滌生又會騰挪調動，以明白曉暢、深刻有力的文字點出主題。運用口白口古以至詩白等，自傳統古典戲曲以來，皆有作為點出或回應全劇主旨的重要作用。湯顯祖《牡丹亭》的「驚夢」一齣，麗娘唱最重要的《皂羅袍》曲詞之前，先說一句極重要點題的口白：「不到園林，怎知春色如許！」《再世紅

梅記》兩句慧娘口白，亦可見出唐氏的藝術用心和處理技巧。前文引用他自道說抓住地方戲兩句曲詞「笑君王一時錯認了好平章，陰司裏卻全然不睬爾這賊丞相」，作為發揮的「唯一根據點」。就憑着這「唯一根據點」，唐滌生在「鬼辯」的一場後，由半間堂人人俯伏驚惶，鬼魂大鬧一番之後，至裴禹從荼薇架出來，中間夾一句「冷笑口古」：「人間才把奸官怕，陰司何懼虎獠牙」，鮮明有力的兩句口白，情節推展和氣氛營造俱佳，而重申了全劇這種鬥爭反抗的主題，翻點轉用得恰到好處。

除了獨立地運用賓白，唐滌生也善用「曲白夾花」。胡雪岡在《《琵琶記》的藝術特色〉一文指出高明運用曲白的妙處：「曲白夾花可說是高則誠的一種創造，不僅具有調節唱念節奏的作用，同時使人身的內心活動由說白加以說明，顯得含蓄動人。第十六齣中的《普天樂》，前半一句唱夾一句白；下半則二句唱夾二句白。」〔四十二〕

這種「曲白夾花」恰恰也是唐滌生所愛用，繼承傳統戲曲的藝術處理，而進一步運用在寫人敍事更廣闊的層面。葉紹德為此種手法，也予以很高的評價。他賞析《販馬記》「第四場」李奇和女兒桂枝在花園相會，指出：「李奇唱一句乙反木魚，桂枝插一句口白追問，一問一答，精彩萬分。」〔四十一〕後面再補述：「我所以特別介紹讀者，因為這類乙反木魚插口白，非常實用，我編劇時遇到適當場次，可以將整個結構，換個適合

的曲詞便成。」〔四十三〕到了《再世紅梅記》時，又再拈出稱讚，指出可以「依照劇情需要作不規則的調度亦可」。〔四十四〕其他如《再世紅梅記》的裴禹與絳仙相遇，追問棺內人的玉殞香銷，整段戲文用口白交代為主，只插入絳仙的一段木魚，葉紹德也曾予高度讚賞〔四十五〕；《蝶影紅梨記》，劉學長扮花婆欺騙汝州素秋為紅蓮鬼魂所變等。不但運用木魚，這種「曲白夾花」的處理，唐滌生亦運用在其他曲樂之中，例如《紫釵記》的「花前遇俠」，小玉的唱情，黃衫客的科白，相生互動，真的透出了「暖酒聽炎涼，冷眼參風月」的情味，令一場本來無甚情節衝突和戲味的場口，驟然變得生色吸引。

總之，唐滌生運用賓白口古，自然純熟，手法多變，從人物形象、題旨意趣、情感氣氛和矛盾劇力等各方面，都常能產生正面的藝術作用，允稱上乘。

註釋

〔一〕見董每戡著：〈五大名劇論‧《琵琶記》論〉，收於黃天驥、陳壽楠編：《董每戡文集》「中卷」（廣東：廣東高等教育出版社，一九九九年），頁三六二。

〔二〕李漁《閒情偶寄‧詞采第二‧貴顯淺》。

〔三〕陳非儂口述，伍榮仲、陳澤蕾重編：《粵劇六十年》（香港：香港中文大學粵劇研究計劃，二〇〇七年），頁一二五。

〔四〕同上註。

〔五〕賴伯疆、黃鏡明著：《粵劇史》（北京：中國戲劇出版社，一九八八年），頁一四〇。

〔六〕匯智版《唐滌生戲曲欣賞》（一），頁四八。

〔七〕匯智版《唐滌生戲曲欣賞》（二），頁一六四。

〔八〕青瑣，原是出自《漢書》的典故，指裝飾皇宮用的青色連環花紋，唐滌生在這裏借用，指霍小玉仍然留連病榻之意思。元代鄭光祖有《迷青瑣倩女離魂》雜劇，後有引伸指深院繡閣之意。

〔九〕徐復祚《三家村老委談》。

〔十〕《元曲選》序二》。

〔十一〕李漁《閒情偶寄》《詞曲部・詞采第二・貴顯淺、戒浮泛》。

〔十二〕匯智版《唐滌生戲曲欣賞》（一），頁二三二。

〔十三〕百度百科解釋：「但凡上吊自盡之人，必定是身體繃直頸脖拉長，遠看就像是掛在屋樑下風乾的臘鴨一樣。因此，廣東人將上吊自盡形象地諱稱為掛臘鴨。」

〔十四〕匯智版《唐滌生戲曲欣賞》（三），頁三一四。

〔十五〕匯智版《唐滌生戲曲欣賞》（三），頁二一八。

〔十六〕匯智版《唐滌生戲曲欣賞》（一），頁一五八。

〔十七〕匯智版《唐滌生戲曲欣賞》（一），頁五一。

〔十八〕可參看拙著《五十年欄杆拍遍──唐滌生粵劇劇本文學探微》中〈說文學，說唐滌生〉一文。

〔十九〕見陳守仁著：《唐滌生創作傳奇》（香港：匯智出版有限公司，二〇一六年），頁一七四──一七八。

〔二十〕關於唐滌生《西樓錯夢》對《西樓記》的改編和曲詞的承襲，可參看拙著《五十年欄杆拍遍

——唐滌生粵劇劇本文學探微》第六章。

（二十一）見康保成：《蘇州劇派研究》（廣州：花城出版社，一九九三年），頁一三六—一三七。

（二十二）見二〇〇八年香港電台電視部製作電視特輯《話説梨園（叁）——唐滌生名劇欣賞》，他原話（廣東話）如下：「他每套戲，從開頭已教了你點做。你出去，有的咩曲就表明咗你咩身份，另外有的咩事件，知點好，佢一定寫到你有得做。你個人物行出去，絕對冇的戲你話唔你一路睇落去，你一定識得點做。所以你話做佢嘅戲，都話唔識做呢，果個都唔係戲曲演員。」

（二十三）匯智版《唐滌生戲曲欣賞》（一），頁一二三。

（二十四）匯智版《唐滌生戲曲欣賞》（三），頁七六—七七。

（二十五）這段曲詞加上獨白，超過五百字，筆者在《五十年欄杆拍遍》一書曾引用，並略予析述，此處不再詳細贅引。

（二十六）李漁：《閒情偶寄‧詞曲部‧賓白第四》。

（二十七）麻國鈞，祝海威編選：《祝肇年戲曲論文選》（北京：文化藝術出版社，一九九八年），頁一五一。

（二十八）見孔尚任《桃花扇‧凡例》。

（二十九）李漁：《閒情偶寄‧詞曲部‧賓白第四》。

（三十）洪柏昭：《孔尚任與桃花扇》（廣州：廣東人民出版社，一九八八年），頁二〇八。

（三十一）葉紹德《三談劇本》，見匯智版《唐滌生戲曲欣賞》（三），頁二八。

（三十二）匯智版《唐滌生戲曲欣賞》（三），頁二二〇。

（三十三）匯智版《唐滌生戲曲欣賞》（三），頁二二九。

（三十四）匯智版《唐滌生戲曲欣賞》（三），頁二二〇—二二一。

（三十五）匯智版《唐滌生戲曲欣賞》（二），頁四四。

（三十六）同上註，頁四二—四四。

（三十七）匯智版《唐滌生戲曲欣賞》（二），頁七一—七二。

（三十八）同上註，頁一七二。

（三十九）「盡向儂吹莫向郎」，翻點清代康雍年間女詞人賀雙卿《病後兩首》詩句：「乍寒一夜風偏
急，莫向郎吹盡向儂。」

（四十）關於《蝶影紅梨記》對元明戲曲語言的承繼運用，可參看拙著《五十年欄杆拍遍——唐滌生粵
劇劇本文學探微》一書的第三章。

（四十一）胡雪岡著：〈琵琶記的藝術特色〉，見《琵琶記研討會論文集》（上海：上海古籍出版社，二
〇〇八年），頁一九六。

（四十二）匯智版《唐滌生戲曲欣賞》（三），頁二四二。

（四十三）匯智版《唐滌生戲曲欣賞》（三），頁二四三。

（四十四）匯智版《唐滌生戲曲欣賞》（三），頁九五。

（四十五）匯智版《唐滌生戲曲欣賞》（三），頁一二五。

結語

金聖歎評《西廂記》，強調是「聖歎文字」，不是「《西廂記》文字」（讀法第七十一），從強調文學批評理論的主體意識方面說，既重要也有道理。李漁《填詞餘論》說：「聖歎之評《西廂》，可謂晰毛辨髮，窮幽極微，無復有遺議於其間矣。然以予論之，聖歎所評，乃文人把玩之《西廂》，非優人搬弄之《西廂》也。文字之三昧，聖歎已得之；優人搬弄之三昧，聖歎猶有待焉。」文人把玩，是不足處，也是亮點和意義所在。本書從幾個不同的角度，以綜論形式討論分析唐滌生劇本的文學藝術成就和特點，也是「作者文字」，文學性是最重要的切入角度，而且放在中國古典戲曲長河中比較分析，為唐滌生在中國戲曲文學史找尋合理而公道的地位。

中國戲曲理論的批評，可以分為三大體系：曲的傳統、文的傳統和劇的傳統。[一]

「曲」的傳統主要發展自「詩話」、「詞話」的系統，從形式上承接詩詞的發展，對於戲曲的元素，較重演唱和音律等技巧層面。這是戲曲理論發展的比較早期階段，主要時期在

175

元代至明中葉，重要的人物如周德清、燕南芝庵、胡紫山、夏庭芝和鍾嗣成等人。「文」的傳統：則是戲曲經過一段時期的搬演實踐，特別是整個元代，慢慢向文學角度靠攏，明之後戲曲創作之筆重新落入文人士大夫之手，自然會將心力和關注放在文學的藝術要求，這一系統的批評重人物角色、文詞語言、故事情節、抒情立意等文學切入，主要時期是明中葉至清初，重要人物甚多，包括湯顯祖、金聖歎和毛聲山等在戲曲史上威名赫赫的人物。在這文的傳統的同時，還有另一種戲曲理論的角度，在明中葉以來一直大盛，就是所謂「劇」的傳統。以綜合藝術作為戲曲觀，要求案頭場上兩兼美擅，這種方向和觀念，是中國古代戲曲理論中最為重要，也是最為全面的部分。像王驥德和李漁等優秀戲曲理論家，在他們的戲曲理論著作中，就能夠全面具體地探討戲曲搬演的種種條件和考慮。

　　如果用這三種戲曲理論批評的傳統來分析唐滌生粵劇劇本，我們很容易就見到從「文的傳統」和「劇的傳統」看，唐滌生的粵劇劇本文學成就甚高，本書亦主要從文學角度切入，討論分析。與此同時，粵劇作為綜合性藝術，其他藝術形式的間入和借用，都相當重要。唐滌生善用舞台、演員和其他藝術形式的條件，發揮糅合，將粵劇演出帶到前所未有的藝術高度，正是王驥德《曲律》所謂的「可演可傳，上之上也」，清中葉二百

多年來的中國戲曲編劇，可推第一。

清代中葉之後，戲曲理論中的「文的傳統」亦日漸消失。唐劇的出現，不但是戲曲劇本的文學回歸，也是中國戲曲理論和批評的回歸基礎和機會，因為至少要有能用文學角度去賞析批評的好劇本，戲曲才可以做到「案頭場上，兩相兼擅」。作為戲曲劇本，唐滌生許多優秀作品，不論主題意旨、藝術匠心、人物角色、語言曲白，都達到中國戲曲史上罕有的巔峰，足與元雜劇和明清傳奇的傑出作家相比，雖然偶有詩詞地點和歷史誤用的小疵，論者中也間有批評之説〔二〕，但整體而言，説唐滌生是粵劇史上最偉大的編劇，而且名字應該記誌於中國戲曲文學史，應為允論。

〔一〕關於這三種戲曲理論系統的分類和説法，可參看譚帆《金聖嘆與中國戲曲批評》一書第十章。（上海：華東師範大學出版社，一九九二年）。

〔二〕例如本書中引用過陳非儂的説法：陳鐵兒則批評唐滌生沒有親自演出的經驗，見黃兆漢、曾影靖編訂：《細説粵劇——陳鐵兒粵劇書信論文集》（香港：光明圖書公司，一九九二年），頁九五。

後記

寫作這本書，希望讀者相信唐滌生這名字，理應寫入中國戲曲文學史，與關漢卿、馬致遠、湯顯祖、孔尚任和洪昇等人並列。

今天研究唐滌生，面對最大的困難，仍然是缺乏第一手資料，原貌劇本的難求，令研究者難以掌握作者當年的創作用心和思路。唐滌生當年要編寫《紫釵記》，曾嘆息「恨無所據耳」，料不到六十年後，有意為唐劇分花拂柳者，仍然同聲一嘆！我由衷感謝匯智出版有限公司，過去數年以泥印本為據，對照葉紹德留下的六個唐氏劇本，重新校對編印，讓我們可以看到當日唐滌生的許多原創心聲和想法；也多謝張敏慧老師和其他用功的學者，比之十年前，現在能夠看到的劇本和可參考資料已增多了。唐滌生一生寫了四百多個劇本，我在此書中引用過的不到二十套，龜山望遠，一半由於疏懶，一半正也由於材料的匱乏。

我平生深愛唐滌生的粵劇劇本，而且自始至終，認為他應該躋身中國戲曲文學史，

足與湯顯祖等水平的曲家相提並論，書中論說過程，出現不少中國古典戲曲理論，原因亦在此。從縱的戲曲文學史看，唐滌生固然值得重視，但從橫的香港文學史看，唐滌生的粵劇劇本亦是香港文學極重要珍貴的文學遺產，標誌着清中葉以來二百多年，最優秀的戲曲文學劇本在香港產生。

十年前，我寫了《五十年欄杆拍遍──唐滌生粵劇劇本文學探微》一書。十年後，粵劇界的軟硬件都有了許多發展，情況可喜。惟是蘊含當中的藝術濃度，在數碼物化毫無耐性和專注的現代社會，無限稀釋。我們一邊關心，一邊慨嘆，免不了沉醉緬懷像唐滌生這樣天才橫生的年代，只是唐滌生畢竟已過世六十年，一個甲子歲月，我們仍在等待下一位天才編劇出現。中華文化路遠飄搖，塞馬書生，滿腹無力感覺，「不如彩筆寫新篇」，算是對唐滌生、對粵劇祝福和致敬。再次感謝匯智出版有限公司的羅國洪先生，他的支持和信任，縱然十年過去，仍然玉成了此書的出版，好友少璋慷慨分享劇本資料，一一感記。

這本小書，是我喜愛唐劇數十年一些想法的總結，古人說的「文人把玩」，固所是也。我只希望借我的文字和淺陋無學，讓世人認識更多「唐劇文字」的精彩之處，說穿了，是「粉絲」心態和行為。王思任在〈批點玉茗堂牡丹亭敘〉非常欣賞《牡丹亭》，為湯

180

顯祖由衷發出「天下之寶，當為天下護之也」的心聲。後世愛粵劇和中國戲曲的人，如我，面對唐滌生如流星般的無比光芒，劃過黝黑夜空，期盼和黽勉自勵的，也只如此。

現在書已經完成，付梓之際，藉寄七律一首，懷人念遠，無賴中聊以抒懷：

帝女飄零玉燕輕，梅開再世麗娘名。
才華一去山川淚，心事十年律呂聲。
憔悴吟鞭空夕暮，蕭疏翠髮剩漁耕。
詩情此後如春水，再拍欄杆夜夜生。

——〈二〇一九年思念唐滌生〉

181